Gabriele Goussa

Qigong

**Eine Entdeckungsreise /
A Journey of Discovery**

Tian Books
Eine Verlagsmarke von *by Gabriele Golissa – Publishing*, Missoula, MT, USA.

Weitere Informationen über *by Gabriele Golissa – Publishing* und *by Gabriele Golissa – Fine Art Photography* finden Sie unter www.byGabrieleGolissa.com.

© by Gabriele Golissa, 2019. Alle Rechte vorbehalten.

Dieses Buch darf weder in Teilen noch als Ganzes ohne Genehmigung in gedruckter oder elektronischer Form reproduziert, gescannt oder verbreitet werden. Bitte beteiligen Sie sich nicht an der Produktpiraterie von urheberrechtlich geschützten Materialien oder unterstützen diese. Kaufen Sie ausschließlich autorisierte Auflagen.

Bibliografische Information der Deutschen Nationalbibliothek:
Die Deutsche Nationalbibliothek verzeichnet diese Publikation in der Deutschen Nationalbibliografie; detaillierte bibliografische Daten sind im Internet über http://dnb.dnb.de abrufbar.

Tian Books
An imprint of *by Gabriele Golissa – Publishing*, Missoula, MT, USA.

For more information on *by Gabriele Golissa – Publishing* and *by Gabriele Golissa – Fine Art Photography* please visit www.byGabrieleGolissa.com.

© by Gabriele Golissa, 2019. All rights reserved..

No part of this book may be reproduced, scanned, or distributed in any printed or electronic form without permission. Please do not participate in or encourage piracy of copyrighted materials in violation of the author's rights. Purchase only authorized editions.

ISBN: 978-0-9989432-6-8 (Paperback)
ASIN: B07NLH4JM8 (E-Book Kindle)
Library of Congress Control Number: 2019901883

Inhaltsverzeichnis

Table of contents

氣功

Vorwort

Ich bin vor einigen Jahren ganz unbedarft zum Qigong gekommen. Ich war nie besonders sportlich und suchte nach einem Weg, trotzdem irgendwie halbwegs fit zu bleiben. Ich hatte schon vieles ausprobiert, aber nichts über längere Zeit beibehalten, denn nichts ist „meins" geworden. Dann bin ich zufällig über das Kontaktstudium Qigong des Projektes Traditionelle Chinesische Heilmethoden und Heilkonzepte (PTCH) an der Universität Oldenburg gestolpert. Seither hat mich Qigong nicht mehr losgelassen.

Viele Qigong-Übungen sind auch für sportlich Unbedarfte leicht auszuführen, andere sind anspruchsvoll. Aber die wirkliche Herausforderung beginnt, wenn man aufhört, sich auf die Choreographie einer Übung zu konzentrieren und stattdessen versucht, das Wesen dieser Übung zu ergründen. Versucht herauszufinden, was durch das Praktizieren von Qigong im eigenen Körper, im eigenen Leib, passiert. Erforscht, welche Bewegungen von innen nach außen entstehen. Dann beginnt man eine Reise.

Ich hatte das Glück, nicht nur von der Erfahrung vieler wunderbarer und sehr unterschiedlicher Qigong-Lehrenden profitieren zu können und dabei verschiedene Qigong-Arten kennenzulernen, sondern auch Einblicke in theoretische Hintergründe und nicht zuletzt in die chinesische Kultur gewinnen zu dürfen. Vieles dabei war verwirrend und für mich als westlich geprägten Menschen fremd, aber auch ein wesentlicher Teil meiner Entdeckungsreise in die Welt des Qigong.

Auf dieser Reise ist dann auch dieses Buch entstanden. Es soll kein Lehrbuch und auch keine Übeanleitung sein, sondern vielmehr ein Buch, das einen Eindruck in die vielgestaltigen Seiten des Qigong gibt und Einblicke in eine faszinierende, für uns häufig fremdartige Kultur und Denkweise erlaubt.

Gabriele Golissa, Big Sky Country, im April 2019

Preface

A FEW YEARS AGO, I came across qigong. I had never been a sporty person but was nonetheless looking for something to keep well and fit. I had tried a lot but did not stick with anything as nothing became "mine". Then I stumbled upon a qigong course of the Project Traditional Chinese Healing Methods and Healing Concepts (PTCH) at the University of Oldenburg in Germany. Since then qigong hasn't let go of me.

Many qigong exercises are easy to carry out even for people who are not into sports; others are more demanding. However, the real challenge begins when you stop concentrating on the choreography of a certain exercise but instead try to fathom its nature and essence. Try to find out what happens both in your physical and in your lived body when practicing qigong. Explore which movements emerge from within. Then you begin a journey.

I have been so fortunate to profit from the experience of many wonderful and very different qigong teachers and from not only gaining insights into different kinds of qigong, but also into the theoretical framework and, not least, into the Chinese culture. Along the way a lot was puzzling and even alien to me—growing up in Western culture—but also an essential part of my journey of discovery into the world of qigong.

Somewhere on this journey, this book emerged. It is not supposed to be a study guide or to provide exercise instructions, but to give impressions of the multifarious aspects of qigong and insights into a fascinating culture and mentality often foreign to us.

Gabriele Golissa, Big Sky Country, April 2019

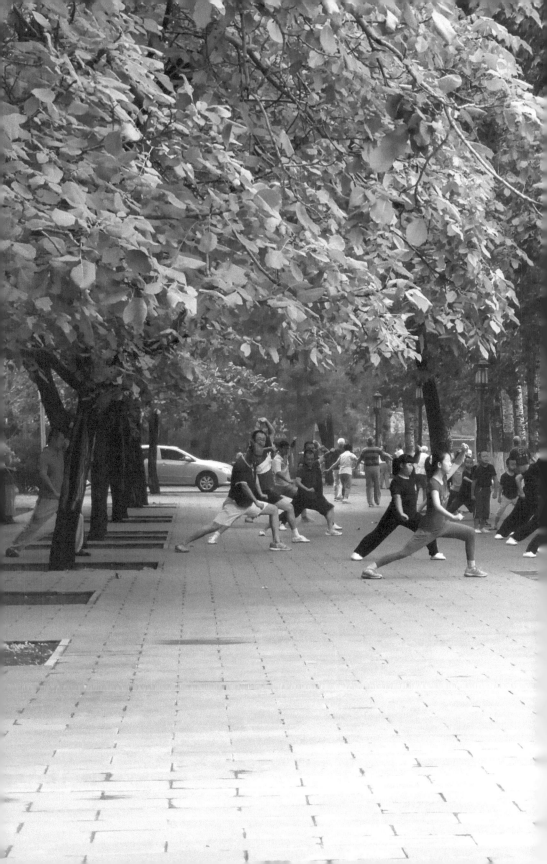

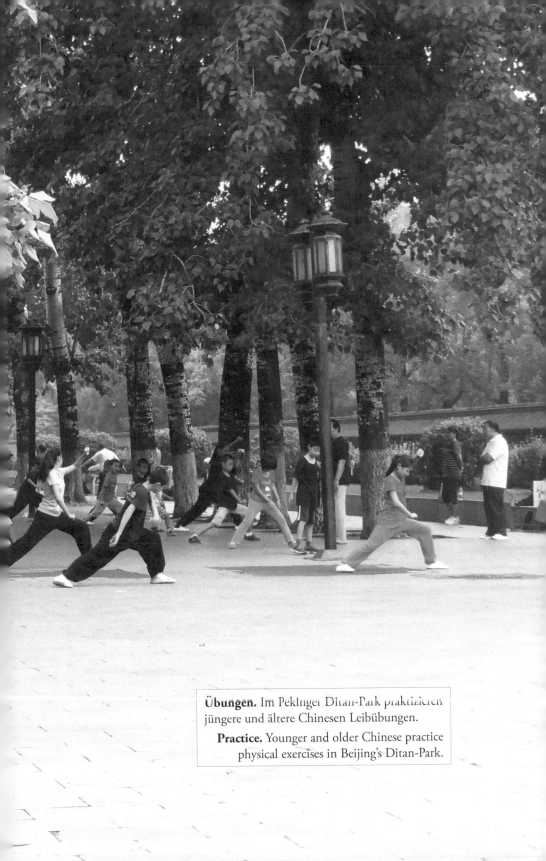

Übungen. Im Pekinger Ditan-Park praktizieren jüngere und ältere Chinesen Leibübungen.

Practice. Younger and older Chinese practice physical exercises in Beijing's Ditan-Park.

Qigong

„Lasse den Patienten fortlaufend Übungen des Führens und Ziehens machen und lasse ihn Medikamente nehmen. Medikamente alleine sind zur Behandlung nicht ausreichend.“
—Huángdì Nèijīng Su Wen 黃帝內經素問

IN CHINA wurde der Gesundheit und einem langen Leben schon früh eine große Bedeutung beigemessen und wurden in diesem Zusammenhang auch schon vor Tausenden von Jahren Leibübungen durchgeführt. Bereits im ältesten überlieferten Werk der chinesischen Medizin, dem *Inneren Klassiker des Gelben Gottherrschers, grundlegende Fragen* (黃帝內經素問, *Huángdì Nèijīng Su Wen*), das etwa auf das Jahr 200 vor der Zeitenwende (v. d. Z.) datiert wird, finden sich Hinweise auf Leibübungen zur Behandlung von Krankheiten. Frühe Hinweise wurden auch in den 1970er Jahren in Mawangdui in einem Grab aus der frühen Han-Zeit entdeckt. Auf einer auf das Jahr 168 v. d. Z. datierten Seidenmalerei fanden sich 44 Abbildungen von Menschen in den unterschiedlichsten Positionen sowie Beschreibungen von Übungen zur Gesunderhaltung und Krankheitsbehandlung. Leider ist die Seidenmalerei nicht vollständig erhalten; sie ist heute im Provinzmuseum Hunan ausgestellt.

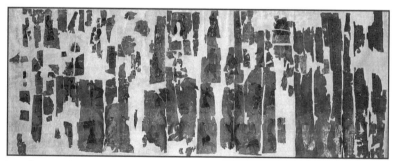

Zeichnung des Daoyin (Schaubild der Körperübungen). Seidenmalerei | Westliche Han-Dynastie (206 v. d. Z. – 9 n. d. Z.) | Maße: ca. 142 x 70 cm | Provinzmuseum Hunan.

Qigong

"Let the patient practice exercises of guiding-pulling continuously and let him take drugs. Drugs alone do not suffice for the treatment."
—Huángdì Nèijīng Su Wen 黃帝內經素問

IN CHINA health and longevity have been important from early times onwards and in this context physical exercises have already been performed thousands of years ago. The oldest recorded work of Chinese medicine, the Yellow Thearch's or *Huang Di's Inner Classic, Basic Questions* (黃帝內經素問, *Huángdì Nèijīng Su Wen*), dated about 200 BCE, already shows evidence of physical exercises for treatment of diseases. Early evidence was also found in Mawangdui in the 1970s in a Former Han era tomb. A silk painting, dated 168 BCE, showed 44 images of people in different positions, as well as descriptions of exercises for health maintenance and treatment of diseases. Unfortunately, the silk drawing is not fully preserved; today it is on display at Hunan Provincial Museum.

During the following centuries and millennia varying kinds of physical exercises developed and survived the turmoil of Chinese history, mainly because they have not been recorded in writing but were directly passed from master to pupil. These exercises had various names; the term qigong was only established in China in the 1950s. The governing communist regime looked for means to improve the people's state of health and remembered the ancient physical exercises. These they revised and standardized in conformity with the system and propagated them under the name qigong, though initially only to communist cadre. During the Cultural Revolution (1966–1976) qigong, as part of

← **Drawing of Daoyin (The Physical Exercise Chart).** Painting on silk | Western Han (206 BCE–9 CE) | Dimensions: ca. 56 in x 28 in | Hunan Provincial Museum.

Rekonstruktion der Illustration des Führens und Ziehens ausgegraben aus dem dritten Han-Grab von Mawangdui. (馬王堆三號漢墓出土導引圖復原圖 / 马王堆三号汉墓出土导引图复原图, Mǎwángduī sān hào Hànmù chūtǔ dǎoyǐn tú fùyuán tú). →

Während der nächsten Jahrhunderte und Jahrtausende haben sich die unterschiedlichsten Arten von Leibübungen entwickelt und die Wirren der chinesischen Geschichte auch dadurch überstanden, dass sie häufig nicht schriftlich überliefert wurden, sondern direkt vom Meister zu seinen Schülern weitergegeben wurden. Diese Übungen trugen die verschiedensten Bezeichnungen; der Begriff Qigong hat sich in China erst in den 1950er Jahren durchgesetzt. Die herrschenden Kommunisten suchten nach einem Weg, den Gesundheitszustand der Bevölkerung zu verbessern, und besannen sich auf die alten Leibübungen, die sie systemkonform überarbeiteten und standardisierten und unter dem Namen Qigong verbreiteten, zunächst allerdings vornehmlich an kommunistische Kader. Während der Kulturrevolution (1966 – 1976) fiel Qigong dann als Teil der Vier Alten (alte Denkweisen, Kulturen, Gewohnheiten und Sitten) in Ungnade und wurde erst nach deren Ende weiterverbreitet. Dazu wurden verschiedene Übeformen – wie zum Beispiel das *Buch der leichten Muskeln* (易筋經 / 易筋经, *Yì Jīn Jīng*), das *Spiel der fünf Tiere* (五禽戲 / 五禽戏, *Wǔ Qín Xì*), die *Sechs heilenden Laute* (六字訣 / 六字诀, *Liù Zì Jué*) oder die *Acht Brokatübungen* (八段錦 / 八段锦, *Bā Duàn Jǐn*) – standardisiert.

Qigong ist neben Akupunktur und Moxibustion, Arzneimitteltherapie, Heilmassage (推拏 / 推拿, tuīná) und Ernährungslehre mittlerweile auch im Westen als eine der Fünf Säulen der sogenannten Traditionellen Chinesischen Medizin (TCM) bekannt.

Das Wort „Qigong" (氣功 / 气功, *qìgōng*) besteht aus den zwei chinesischen Begriffen *qì* (氣 / 气) und *gōng* (功). In der TCM wird *qì* häufig mit „Energie" übersetzt. Dafür gibt es allerdings

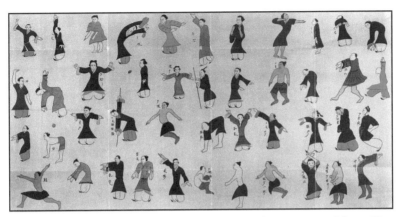

Reconstruction of the Guiding and Pulling Chart Excavated from Han Tomb No. 3 in Mawangdui. (馬王堆三號漢墓出土導引圖復原圖 / 马王堆三号汉墓出土导引图复原图, Mǎwángduī sān hào Hànmù chūtǔ dǎoyǐn tú fùyuán tú).

the Four Olds (old ideas, culture, customs, and habits), fell from grace and was only propagated again after the end of the Cultural Revolution. Thereto various exercise forms—like *Muscle-Tendon Change Classic* (易筋經/易筋经, *Yì Jīn Jīng*), *Five Animals* (五禽戲/五禽戏, *Wǔ Qín Xì*), *Six Healing Sounds* (六字訣/六字诀, *Liù Zì Jué*), or *Eight Pieces of Brocade* (八段錦/八段锦, *Bā Duàn Jǐn*) *Qigong*—were standardized.

Qigong is now also known in the West as one of the Five Pillars of so-called Traditional Chinese Medicine (TCM) next to acupuncture and moxibustion, drug therapy, therapist massage (推拏/推拿, tuīná), and dietary therapy.

The two Chinese terms *qì* (氣/气) and *gōng* (功) together form the word "qigong" (氣功/气功, *qìgōng*). TCM often equates *qì* with "energy" or "life force". For this, however, there is no historical evidence. In classical Chinese medical literature, like the *Su Wen*, *qì* is used in various contexts. There it, for example, circulates like blood through the human body but can, in contrast to blood, be resorbed through food or inhaled through breathing. It is also used in other contexts:

keine historischen Belege. In den klassischen Werken der chinesischen Heilkunde, wie zum Beispiel dem *Su Wen*, wird *qì* vielmehr in unterschiedlichen Zusammenhängen benutzt. Danach zirkuliert es beispielsweise ähnlich dem Blut durch den menschlichen Körper, kann aber im Gegensatz zu Blut mit der Atmung oder der Nahrung aufgenommen werden. Es wird jedoch auch in weitaus anderen Bedeutungszusammenhängen verwendet:

人以天地之氣生／人以天地之气生
rén yǐ tiān dì zhī qì sheng
„Der Mensch erhält sein Leben aus den Qi von Himmel und Erde."
—Huángdì Nèijīng Su Wen 黃帝內經素問

Das Konzept des *qì* lässt sich vielleicht ganz allgemein als etwas beschreiben, das überall und in den unterschiedlichsten Formen existiert. Als etwas, das bisher nicht unbedingt eine physikalische Realität hat, aber mit dem unterschiedliche Phänomene beschrieben werden können.

Die zweite Silbe des Wortes „Qigong", der chinesische Begriff *gōng*, bedeutet „Arbeit", aber auch „Fähigkeit" oder „Können". *Qìgōng* lässt sich dementsprechend als „Arbeit am oder mit dem Qi" oder auch als „die Fähigkeit oder das Können mit dem Qi umzugehen" verstehen. Manchmal wird *Qìgōng* auch einfach als „Qi-Übungen" übersetzt. In der chinesischen Heilkunde ist ein harmonischer Qi-Fluss wichtig und es wird davon ausgegangen, dass Störungen desselben zu Krankheiten führen können.

人以天地之氣生／人以天地之气生
rén yǐ tiān dì zhī qì sheng
"Man receives his life from the qi of heaven and earth."
—Huángdì Nèijīng Su Wen 黃帝內經素問

In general, the concept of *qì* can perhaps be described as something that exists everywhere and in various forms. Something that as of yet does not necessarily have a physical reality but that can be used to describe different phenomena.

The second syllable of the word "qigong", the Chinese term *gōng*, means "work" but also "skill". Therefore, *qìgōng* can be understood as "work with qi" or as "the skill to handle qi". Sometimes *qìgōng* is simply translated as "qi-exercises". In Chinese medicine a harmonious flow of qi is essential and disturbances of the same can assumedly lead to disease.

八段錦

八段錦是中國古代傳統的八種健身術，其特點是
肢外俱練，動靜相兼，使人身心祭受其益。八段
口訣七官八句，拳一句即說明一個動作的功緣
要領，明德溫幽所溫煉的臟腑，文字琅琅上口，
易記易練，新作古拙高雅，效果景久。
讀求善要。

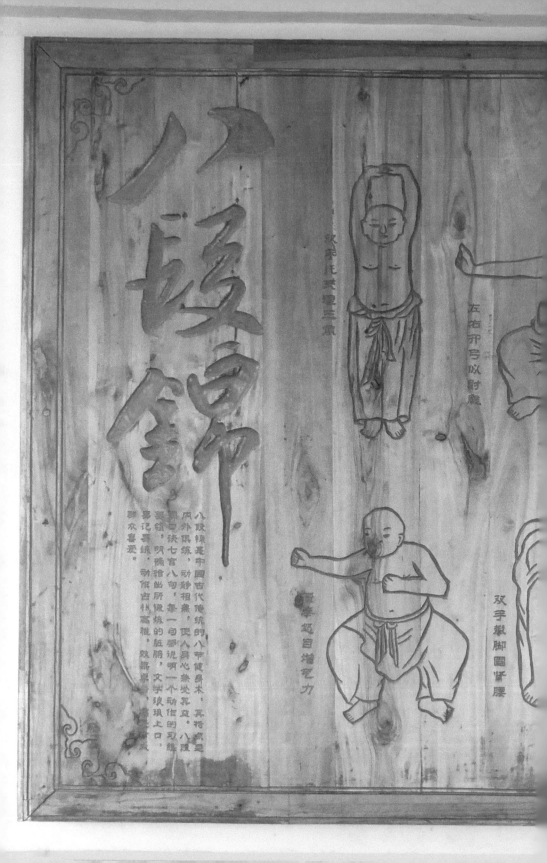

双手托天理三焦

左右開弓似射鵰

調理脾胃須單舉

五勞七傷往後瞧

搖頭擺尾去心火

两手攀脚固腎腰

攢拳怒目增氣力

背後七顛百病消

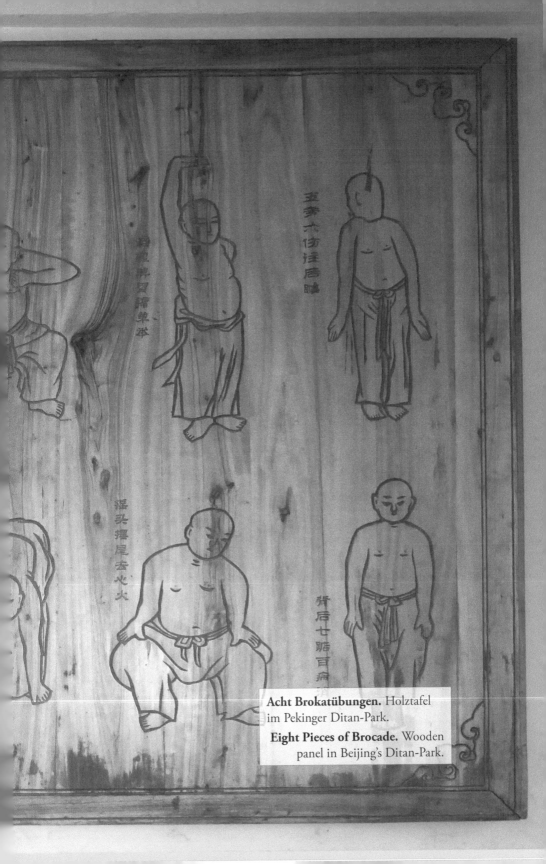

Acht Brokatübungen. Holztafel im Pekinger Ditan-Park.

Eight Pieces of Brocade. Wooden panel in Beijing's Ditan-Park.

Chinesische Geschichte

ARCHÄOLOGISCHE FUNDE LEGEN NAHE, dass bereits seit Hunderttausenden wenn nicht gar Millionen von Jahren Menschen im antiken China gelebt haben und es somit eine der ältesten Zivilisationen der Welt ist. Das Land wurde lange Zeit von Erbmonarchien, oder Dynastien, beherrscht. Die erste historisch gesicherte Dynastie ist die Shang-Dynastie (商朝, Shāngcháo) (1600 – 1046 v. d. Z.). Ihr folgte die Zhou-Dynastie (周朝, Zhōucháo), die am längsten regierende Dynastie der chinesischen Geschichte (1046 – 256 v. d. Z.). Letztendlich führte allerdings ein geschwächter Zhou-Staat während der sogenannten Frühlings- und Herbstperiode dazu, dass sich mehrere unabhängige Einzelstaaten bildeten. Während der letzten beiden Jahrhunderte der Zhou-Dynastie, der sogenannten Zeit der streitenden Reiche, herrschte ein ständiger Krieg zwischen diesen Staaten.

Diese Umbruchphase endete mit dem Sieg des Staates Qin und der darauffolgenden Etablierung der Qin-Dynastie (秦朝, Qíncháo), der ersten Kaiserdynastie und dem ersten Einheitsstaat. Sie existierte allerdings nur kurz (221 – 207 v. d. Z.) und dem Tod des Kaisers folgte ein Bürgerkrieg. Der siegreiche Kriegsherr schaffte die Grundlage für die Entstehung der Han-Dynastie (漢朝, Hàncháo). Diese regierte, nur kurz unterbrochen von der Xin-Dynastie (新朝, Xīncháo), von 202 v. d. Z. bis 220 n. d. Z. und brachte China Gebietszuwächse und eine wirtschaftliche Blütezeit. Während der Zeit der Han-Dynastie wurden die Papierherstellung und der Kompass erfunden. Später folgten die Erfindung des Schießpulvers und des Buchdrucks, die zusammen in China die Vier großen Erfindungen (四大發明/四大发明, sì dà fāmíng) genannt werden.

In den nachfolgenden Jahrhunderten, während weitere Dynastien kamen und gingen, stieg China zur größten Wirtschaftsmacht der Welt auf. Die Chinesische Mauer (長城/长城, Chángchéng, wörtlich: „lange Mauer") wurde weiter aus-

Chinese history

ARCHAEOLOGICAL EVIDENCE SUGGESTS that people have lived in ancient China for hundreds of thousands, if not millions of years, making it one of the world's earliest civilizations. For a long time the land was ruled by hereditary monarchies, also called dynasties. The first historically confirmed Chinese dynasty is the Shang dynasty (商朝, Shāng cháo) (1600–1046 BCE). It was followed by the Zhou dynasty (周朝, Zhōu cháo), the longest-lasting dynasty in Chinese history (1046–256 BCE). A weakened Zhou state, however, led to the emergence of several sovereign states in the so-called Spring and Autumn Period. These states were continually at war with each other during the last two centuries of the Zhou dynasty, the so-called Warring States Period.

This period of upheaval ended with victory of the state of Qin and the beginning of the Qin dynasty (秦朝, Qín cháo), the first imperial dynasty and the first unified Chinese state. It was short-lived (221–207 BCE) though, with civil war following the death of the emperor. The winning warlord then laid the foundation for the emergence of the Han dynasty (漢朝, Hàn cháo). While briefly interrupted by the Xin dynasty (新朝, Xīn cháo), it lasted from 202 BCE to 220 CE and led China to territorial growth and economic prosperity. Papermaking and the compass were invented during the reign of the Han. Later followed the inventions of gunpowder and printing, which together are called the Four Great Inventions (四大發明/四大发明, sì dà fāmíng) in China.

The following centuries saw China rising to the largest economy in the world while dynasties came and went. Construction of the Great Wall (長城/长城, Chángchéng, literally: "long wall") continued to protect China from invasions from the north and also to allow border controls and duties on imported goods. Most of the wall existing today is from the Ming dynasty (明朝, Míng cháo) (1368–1644 CE). The following Qing dynasty (清

und umgebaut, um China vor Invasionen aus dem Norden zu schützen und auch um Grenzkontrollen und die Erhebung von Zöllen zu ermöglichen. Der Großteil der heute noch existierenden Mauersegmente stammt aus der Zeit der Ming-Dynastie (明朝, Míngcháo) (1368 – 1644 n. d. Z.). Die nachfolgende Qing-Dynastie (清朝, Qīngcháo), die von 1636 bis 1912 an der Macht war, war die letzte Kaiserdynastie. Ende des neunzehnten Jahrhunderts hatte sie mit internen und externen Herausforderungen zu kämpfen. Der Opiumschmuggel nach China entfachte schließlich die Opiumkriege mit Großbritannien und Frankreich. China war gezwungen, die sogenannten Ungleichen Verträge zu unterzeichnen und so beispielsweise ausländischen Mächten Zugang zu wichtigen chinesischen Häfen zu gewähren oder Hongkong an Großbritannien abzutreten. Die Auseinandersetzungen zwischen China und Japan über Korea führten zum Ersten Japanisch-Chinesischen Krieg und dem Verlust von Taiwan. Kriege, Aufstände und Hungersnöte hatten schließlich die große chinesische Diaspora zufolge und schwächten die Qing-Dynastie weiter. All dies gipfelte sodann in der Revolution von 1911 und somit letztendlich in der Abdankung des sechs Jahre alten letzten Kaisers und der Beendigung des chinesischen Kaiserreiches. Bernardo Bertolucci thematisierte dies in seinem monumentalen und vielfach ausgezeichneten Film *Der letzte Kaiser.*

Am 1. Januar 1912 rief die Nationale Volkspartei (中國國民黨/中国国民党, Zhōngguó Guómíndǎng), auch Kuomintang genannt, die Republik China aus (中華民國/中华民国, Zhōnghuá Mínguó). Eine Zeit der Unruhe und der Instabilität mündete schließlich im Bürgerkrieg zwischen den Kuomintang und der Kommunistischen Partei Chinas (中國共產黨/中国共产党, Zhōngguó Gòngchǎndǎng). Dieser trat vorübergehend in den Hintergrund, als im Jahre 1937 im Rahmen der japanischen Invasion der Mandschurei und Nordchinas ein Scharmützel zwischen chinesischen und japanischen Truppen zum Zweiten

朝, Qīng cháo), in power from 1636 to 1912 CE, was the last imperial dynasty. By the end of the 19th century it not only had to deal with internal but also with external challenges. The smuggling of opium into China eventually sparked the Opium Wars with Britain and France. China had to sign so-called Unequal Treaties with foreign powers, thereby, for example, granting access to important Chinese ports or ceding Hong Kong to Britain. Tensions between China and Japan over Korea eventually led to the first Sino-Japanese War and the loss of Taiwan. Wars, rebellions, and famine brought about the great Chinese diaspora and further weakened the Qing dynasty. All this resulted in the Revolution of 1911 and thereby finally in the abdication of the six-year old Last Emperor and the end of imperial China. Bernardo Bertolucci thematizes this in his monumental and award-winning movie *The Last Emperor*.

On January 1, 1912 the Republic of China (中華民國/中华民国, Zhōnghuá Mínguó) was established with the Nationalist Party (中國國民黨/中国国民党, Zhōngguó Guómíndǎng), also called Kuomintang, in power. It was a time of unrest and instability eventually culminating in the Chinese Civil War between the Kuomintang and the Communist Party of China (中國共產黨/中国共产党, Zhōngguó Gòngchǎndǎng). The civil war took a backseat, however, when in 1937 a dispute between Chinese and Japanese troops following the Japanese invasion of Manchuria and northern China escalated into the Second Sino-Japanese War. By 1941 most of China's coastal region was under Japanese control and with the Japanese attack on Pearl Harbor the Sino-Japanese War became part of World War II. After Japan's surrender in 1945 Taiwan fell back to China, but millions of Chinese had died and China was in disarray. The conflict between the Kuomintang and the Communist Party rekindled and the Chinese Civil War continued.

By 1949 most of mainland China was under Communist Party control and the Kuomintang had withdrawn to Taiwan

Japanisch-Chinesischen Krieg eskalierte. Bis 1941 waren Chinas Küstengebiete weitgehend unter japanischer Kontrolle und mit dem japanischen Angriff auf Pearl Harbor wurde der Japanisch-Chinesische Krieg Teil des Zweiten Weltkrieges. Nach Japans Kapitulation im Jahre 1945 fiel zwar Taiwan zurück an China, aber Millionen Chinesen waren gestorben und China befand sich im Chaos. Der Konflikt zwischen den Kuomintang und der Kommunistischen Partei entfachte erneut und der Bürgerkrieg brach wieder aus.

1949 war der Großteil des chinesischen Festlandes unter der Kontrolle der Kommunistischen Partei und die Kuomintang hatten sich nach Taiwan und einigen umliegenden Inseln zurückgezogen. Schließlich rief Mao Zedong, der Vorsitzende der Kommunistischen Partei, die Volksrepublik China (中華人民共和國/中华人民共和国, Zhōnghuá Rénmín Gònghéguó) aus. In den folgenden Jahrzehnten entwickelte China nicht nur ein eigenes industrielles System, sondern auch Atomwaffen und während sich die Bevölkerung annähernd verdoppelte, starben auch Millionen an Hunger oder durch Exekutionen. Während der Kulturrevolution von 1966 bis 1976 versuchten Mao und die sogenannte Viererbande verbliebene kapitalistische oder traditionelle Elemente zu entfernen und ihre eigene kommunistische Ideologie zu indoktrinieren. Zwar lockerte die Kommunistische Partei nach dem Tod Maos ihre soziale und wirtschaftliche Kontrolle, aber während China heute wieder eine Wirtschaftsmacht ist, hat es auch mit Umweltverschmutzung und Menschenrechtsproblemen zu kämpfen.

and some surrounding islands. Eventually Mao Zedong, the Communist Party Chairman, proclaimed the People's Republic of China (中華人民共和國/中华人民共和国, Zhōnghuá Rénmín Gònghéguó). In the following decades China developed not only its own industrial system but also nuclear weapons and while the Chinese population almost doubled, millions also died from starvation or were executed. During the Cultural Revolution from 1966 to 1976 Mao and the so-called Gang of Four tried to further remove any traditional or capitalist elements and to instill their own communist ideology. After Mao's death the Communist Party loosened their social and economic control, but while China nowadays is an economic powerhouse again, it also has to deal with environmental pollution and human rights issues.

Die Chinesische Mauer. Die Silhouette der Chinesischen Mauer frühmorgens vor den Bergen nördlich von Peking.

The Great Wall of China. The silhouette of the Great Wall in front of the mountains north of Beijing.

Die chinesische Sprache

UNSERE SPRACHE BEEINFLUSST nicht nur, wie wir kommunizieren, sondern auch, wie wir denken. Dies wird umso interessanter, wenn man bedenkt, dass sich die chinesische Sprache fundamental von der deutschen Sprache unterscheidet. Wir sind es gewohnt, dass Wörter eindeutig sind, eine bestimmte oder zumindest nur wenige unterschiedliche Bedeutungen haben. Unsere Sprache ist für uns logisch aufgebaut aus Buchstaben, die Wörter bilden, und Wörtern, die wiederum Sätze bilden. Die Schreibweise eines Wortes orientiert sich daran, wie es ausgesprochen wird, und umgekehrt kann die Aussprache eines Wortes meistens von dessen Schreibweise abgeleitet werden.

In der chinesischen Sprache ist dies anders. Gesprochene und geschriebene Sprache sind sozusagen zwei Welten. Chinesische Schriftzeichen stehen normalerweise jeweils für eine Silbe und bestehen nicht aus Buchstaben, sondern aus grafischen Zeichen, sogenannten Logogrammen. Es gibt über 100.000 dieser Schriftzeichen, allerdings werden nur einige tausend auch in der Alltagssprache angewendet. Das chinesische Schriftzeichen für Qi beispielsweise veranschaulicht die ursprüngliche Wortbedeutung „Dampf". Wahrscheinlich um das Jahr 200 v. d. Z. wurde es, wohl um die Bedeutung zu konkretisieren, durch das Schriftzeichen für „Reis" (米, mǐ) ergänzt, denn auch beim Kochen von Reis steigt Dampf auf.

Das chinesische Zeichen Qì. Von der frühesten bekannten Form chinesischer Schriftsprache, der Orakelschrift der Shang-Dynastie (ca. 1600 – 1045 v. d. Z.), über die erste standardisierte chinesische Schriftform, die Kleine Siegelschrift der Qin-Dynastie (221 – 205 v. d. Z.), bis zu den heutigen chinesischen Lang- und Kurzzeichen. →

Im heutigen China werden vereinfachte Kurzzeichen verwendet und nicht die traditionellen, komplexeren Langzeichen, die beispielsweise auch in den chinesischen Klassikern wie dem *Su*

The Chinese language

OUR LANGUAGE INFLUENCES not only how we communicate but also how we think. This becomes even more interesting when taking into consideration that the Chinese language is fundamentally different from the English language. We are used to our words being unambiguous, having a specific or at least only a few different meanings. Our language is, to us, logically made up with letters forming words and words forming sentences. Spelling of a word follows its pronunciation and most of the time pronunciation of a word can be deduced from its spelling.

That is different in the Chinese language. Spoken and written language are, so to speak, two different worlds. Chinese characters usually stand for one syllable and are not made of letters but of graphic symbols, so-called logograms. While there are more than 100,000 Chinese characters, only a few thousand are used in everyday language. The Chinese character for qi, for example, illustrates the original word meaning "vapor" or "steam". Probably around the year 200 BCE the character for "rice" (米, mǐ) was added, likely to clarify the meaning as there is also steam rising when rice cooks.

The Chinese Character Qì. From the earliest known form of Chinese writing: Shang dynasty (ca. 1600–1046 BCE) oracle bone script, over the first standardized form of Chinese writing: Qin dynasty (221–206 BCE) small seal script, to today's traditional and simplified Chinese characters.

In today's China simplified Chinese characters are used and not the more complex traditional Chinese characters that, for

Wen oder dem *Daodejing* verwendet wurden.* Traditionell wurde in China in Spalten von oben nach unten und von rechts nach links geschrieben und noch heute sind Schriftzeichen über Türen oder Eingängen häufig von rechts nach links angeordnet. Normalerweise wird heutzutage jedoch in Zeilen von links nach rechts und von oben nach unten geschrieben.

In der gesprochenen chinesischen Sprache ist die Bedeutung eines Begriffes nicht immer eindeutig. Aufschlüsse geben sich zum einen über die benutzte Tonlage und zum anderen über den Zusammenhang, in dem der Begriff gebraucht wird. Als Lautschrift der gesprochenen Sprache wird in China das Hanyu Pinyin Fang'an (漢語拼音方案/汉语拼音方案, Hànyǔ Pīnyīn Fāng'àn) oder kurz Pinyin verwendet. Hierbei werden chinesische Begriffe mit lateinischen Buchstaben wiedergegeben, romanisiert, und die verschiedenen Tonlagen durch Tonzeichen über den Vokalen dargestellt.

Vor diesem Hintergrund sind Übersetzungen aus dem Chinesischen deutlich anspruchsvoller als solche aus einer dem Deutschen ähnlicheren Sprache. Bei zeitgenössischen Texten kann im Zweifelsfalle noch Rücksprache mit dem Verfasser des Originaltextes genommen werden, bei historischen Texten ist dies offensichtlich nicht möglich. Dies erklärt auch die teilweise großen Unterschiede der verschiedenen Übersetzungen chinesischer Klassiker. Manchmal sind Übersetzungen zudem eher zu Nacherzählungen geworden oder Übersetzung und Kommentar sind nicht klar voneinander getrennt worden. Einige modernere Übersetzungen versuchen diese Klippen zu vermeiden und sind außerdem dazu übergegangen, chinesische Begriffe, für die es in unserer Sprache und in unserer Lebenswelt keine Entsprechung gibt, nicht zu übersetzen, sondern ihre Pinyin Entsprechung zu verwenden.

* In diesem Buch werden für einen chinesischen Begriff beide Formen angeführt, zunächst die Lang- und dann die Kurzzeichen. Bei Gleichheit wird nur ein Zeichen angegeben.

example, Chinese classics like the *Su Wen* or the *Daodejing* use.[*]
Traditionally, Chinese characters were written in columns from top down and from right to left and characters above doors or doorways are often still arranged from right to left today. However, Chinese characters are nowadays usually written in rows from left to right and from top to bottom.

In the spoken Chinese language the meaning of a term is not always directly clear. Tones used and the context the term is used in give an indication about denotation. Hanyu Pinyin Fang'an (漢語拼音方案/汉语拼音方案, Hànyǔ Pīnyīn Fāng'àn), in short: pinyin, is used as a transcription system of the spoken language in China. It represents Chinese terms in roman letters, using so-called romanization, and shows the different tones with the help of tone marks above the vowels.

Against this background, translations of Chinese texts are clearly more challenging than such from a language more similar to English. With contemporary texts it might be possible, in cases of doubt, to consult with the author of the original, which is obviously not possible with historical texts. This also explains the at times great differences of the various translations of Chinese classics. In addition, translations sometimes turned more into re-narrations or translation and comments were not clearly separated. Some modern translations try to avoid these pitfalls and also turned to not translating Chinese terms without an equivalent in our language and our lifeworld, but to using their pinyin-equivalent.

[*] This book gives both forms for a Chinese character, first the traditional and then the simplified form. Should these be identical, only one character is given.

余欲鍼除其疾病爲之奈何色不知于身角形无形岐伯對曰夫

故莫知其情狀也留而不去淫衍日深邪氣襲虛故著於骨

髓帝於不度故請行其鍼　新校正云按別本不度作不廳

盐之味鹹者其氣令器津泄　鹹謂盐之味苦液注注而潤物者也

潤下而苦泄故能令器中水津液潤滲泄爲凡虛中而受物者皆謂之器於

體外則謂陰囊其於身中所同則謂膀胱矣然以病酌於五藏則心氣伏於腎

中而不去乃爲足矣何者腎象水而味苦液注注走腹囊

火爲水井故除囊襄之外津潤如汗而滲泄不止也此

則浮在人則囊　鹹謂之爲氣天陰則潤在土

絃絕者其音嘶敗　陰囊津泄而脉絃絕者診當言音

濕而成虛虛制止　絃絕者其肝氣傷也

木敷者其葉發　嘶嗄敗易舊聲兩者何者其肝氣傷也

氣不全肺主音聲故言音斷夏

肝氣傷則金　敷散布也言木氣散布於所部皆其病當發

林肺藥之中也何者以木氣發散故出平

人氣象論曰藏真散於肝肝又合木也

惡血故　病深者其聲噦　噦也肺甕謂聲濁嗽惡也肺甕

如是

人有此三者是謂壞府　府謂腎也以肺與腎中故也壞謂損

病深者其聲噦謂聲濁嗽惡也肺甕謂損府而取如忻樹了云仲景開

智以納赤餅由此則腎可啓之而取　府謂腎也以肺與腎中故也壞其府而取如怕樹了云

病矣三者謂脉弦絕肺藥發聲濁嗽　毒藥無治短鍼無取此皆絕

重廣補注黃帝內經素問卷第八

啓玄子次注林億孫奇高保衡等奉敕校正

寶命全形論　八正神明論

離合真邪論　通評虛實論

太陰陽明論　陽明脉解

寶命全形論篇第二十五 新校正云按全元起本在第六卷名刺禁

黃帝問曰天覆地載萬物悉備莫貴於人人以天地之氣生四時之法成 天以德流地以氣化德氣相合而為生焉易曰天地絪縕萬物化醇此之謂也則假以溫涼寒暑之氣生焉君者生長收藏四時運行而方成立

君王衆庶盡欲全形 貴賤雖殊然其寶命一矣故好生惡死者貴賤之常情也

形之疾病莫知其情留淫日深著於骨髓心私慮之

Huángdì Nèijīng Su Wen. Der Anfang des 25. Kapitels: „Abhandlung über die Wertschätzung des Lebens und die vollkommene Bewahrung der körperlichen Erscheinung".

Huángdì Nijīng Su Wen. The beginning of chapter 25: "Discourse on Treasuring Life and Preserving Physical Appearance".

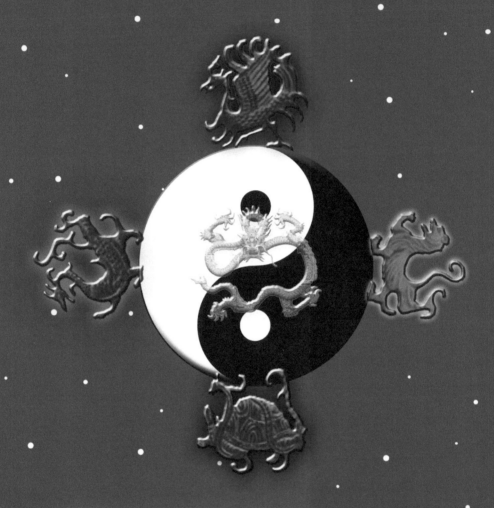

Die Drei Lehren symbolisiert durch die sieben Himmelskörper. Sonne (Yang), Mond (Yin) und die fünf Planeten (Himmlische Tiere).

The Three Teachings symbolized by the seven luminaries: Sun (yang), Moon (yin), and the five planets (celestial animals).

Die Drei Lehren

„Der Buddhismus ist die Sonne, der Daoismus der Mond und der Konfuzianismus die fünf Planeten."
—Li Shiqian

DIE DREI LEHREN (三教, *Sān Jiāo*) – Buddhismus, Daoismus und Konfuzianismus – haben nicht nur das Qigong, sondern China insgesamt geprägt. Diese unterschiedlichen Denkschulen haben sich gegenseitig tiefgreifend beeinflusst und sind noch immer ein wichtiger Teil der chinesischen Kultur. Li Shiqian vergleicht die Drei Lehren mit den sieben Himmelskörpern: der Sonne, dem Mond und den von der Erde aus mit bloßem Auge sichtbaren fünf Planeten Merkur, Venus, Mars, Jupiter und Saturn, mit den sieben Gestirnen also, die das von der Erde aus sichtbare Universum prägen.

The Three Teachings

"Buddhism is the sun, Daoism the moon, and Confucianism the five planets."
—Li Shiqian

THE THREE TEACHINGS (三教, *Sān Jiāo*)—Buddhism, Daoism, and Confucianism—have not only influenced qigong but also China as a whole. These different schools of thought had a profound influence upon one another and are still an important part of Chinese culture. Li Shiqian compares the Three Teachings with the seven luminaries: Sun, Moon, and the five planets visible from Earth with the naked eye (Mercury, Venus, Mars, Jupiter, and Saturn), ergo with the seven orbs that dominate the universe when observed from Earth.

Buddhismus

„Diese Welt ist dunkel, nur wenige können hier sehen;
nur einige kommen in den Himmel, wie Vögel, die aus dem Netz
entkommen sind."
—Das Dhammapada

Der Buddhismus basiert auf den Lehren von Siddharta Gautama, üblicherweise Buddha oder „der Erleuchtete" genannt. Er hat wahrscheinlich zwischen dem sechsten und vierten Jahrhundert vor der Zeitenwende im Gebiet des heutigen Nepals gelebt. Er lehrte, dass das Leben voller Leiden ist, aber dass dieses Leiden beendet werden kann. Wie diese Befreiung allerdings erreicht werden kann, darin unterscheiden sich die verschiedenen Richtungen des Buddhismus. Allen Buddhisten dagegen sind die Drei Schätze oder Drei Kleinode wichtig: der Buddha, das Dharma (die Lehren) und das Sangha (die Gemeinschaft).

Buddhisten glauben an einen Kreislauf von Tod und Wiedergeburt. Dieser Glaube hat im chinesischen Buddhismus die Tradition des *Fàng Shēng* (放聲/放声) entstehen lassen. Dabei setzen Tempelbesucher Fische und Schildkröten in Tempelteichen frei, um ihr Karma zu verbessern.

Der Buddhismus kam wahrscheinlich im ersten Jahrhundert nach der Zeitenwende durch Missionare nach China. Vermutlich im fünften oder sechsten Jahrhundert nach der Zeitenwende lebte ein buddhistischer Mönch namens Bodhidharma in China. Legenden zufolge trainierte er die Mönche des Shaolin-Klosters und schuf somit das Shaolin Kung Fu. Neben Kampfkunstübungen wurden dort aber auch heilkundliche Übungen wie beispielsweise die *Acht Brokatübungen* kultiviert.

Buddhism

"This world is dark, few only can see here;
a few only go to heaven, like birds escaped from the net."
—The Dhammapada

Buddhism is based on the teachings of Siddharta Gautama, commonly called the Buddha or "the awakened one", who has supposedly lived in the area of present-day Nepal between the sixth and the fourth century BCE. He taught that life is full of suffering but that this suffering can be ended. Buddhist schools, however, differ when it comes to how this liberation can be achieved. Important to all Buddhists, though, are the Three Jewels or the Triple Gem: the Buddha, the Dharma (the teachings), and the Sangha (the community).

Buddhists believe in a cycle of death and rebirth. This belief brought forth the tradition of *fàng shēng* (放聲/放声) in Chinese Buddhism where worshippers release fish and tortoises into temple ponds for good karma.

Allegedly in the first century CE, Buddhism came to China through missionaries from India. Probably during the fifth or sixth century CE, a Buddhist monk named Bodhidharma lived in China and, according to legend, trained the monks of the Shaolin Monastery, thereby creating Shaolin Kung Fu. Alongside martial arts exercises the monks also cultivated medicinal exercises like the *Eight Pieces of Brocade*.

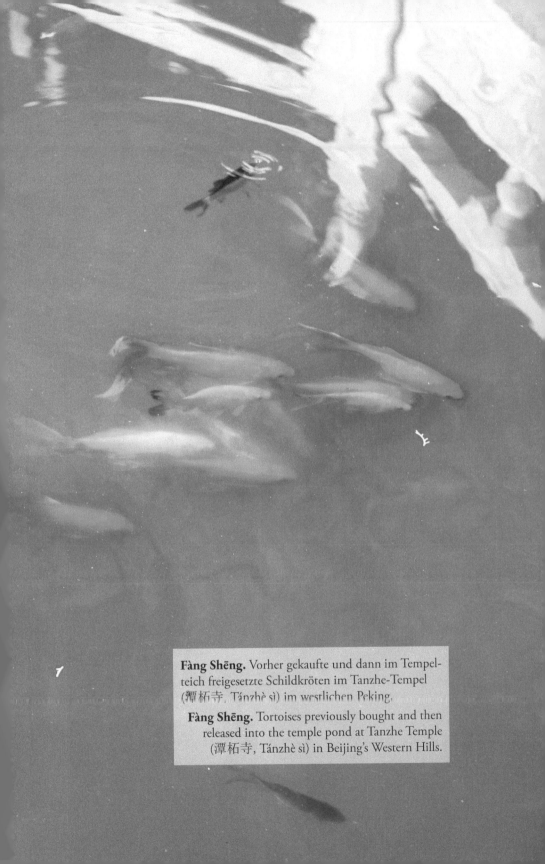

Fàng Shēng. Vorher gekaufte und dann im Tempelteich freigesetzte Schildkröten im Tanzhe-Tempel (潭柘寺, Tánzhè sì) im westlichen Peking.

Fàng Shēng. Tortoises previously bought and then released into the temple pond at Tanzhe Temple (潭柘寺, Tánzhè sì) in Beijing's Western Hills.

Daoismus

„Etwas formte sich auf geheimnisvolle Weise.
Geboren vor Himmel und Erde.
In der Stille und dem Nichts.
Eigenständig und unveränderlich.
Immer gegenwärtig und in Bewegung.
Vielleicht ist es die Mutter der zehntausend Dinge.
Ich kenne seinen Namen nicht.
Nenne es Dao.“
—Laozi, Daodejing

Die Ursprünge des Daoismus, oder Taoismus, können bis ins späte vierte Jahrhundert vor der Zeitenwende zurückverfolgt werden. Einer seiner wichtigsten Denker war Laozi (老子, Lǎozǐ, wörtlich: „Alter Meister“), der höchstwahrscheinlich im sechsten Jahrhundert vor der Zeitenwende in China gelebt hat und dessen Lehren im *Dàodéjīng* (道德經/道德经) niedergeschrieben wurden. Der Daoismus ist aber auch stark durch das *Yijing* (易經/易经) oder das *Buch der Wandlungen* beeinflusst worden. *Dào* (道) wird häufig mit „Weg“ oder „Grundsatz“ übersetzt und steht im Daoismus für den Ursprung von und die Kraft hinter allem. Ein Leben in Harmonie mit dem Dao ist die grundlegende Idee des Daoismus und das Einhalten strenger Regeln oder die Beachtung sozialer Klassen wird abgelehnt.

Wúwéi (無為/无为), ein Konzept des Nicht-Eingreifens, ist wesentlich für daoistisches Denken. Da jedes Ding und jedes Wesen seinen eigenen Weg gehen, wäre ein Eingreifen in den normalen Lauf der Dinge nur Energieverschwendung und zudem sinnlos. Diese Beachtung natürlicher Abläufe findet sich auch in einer weiteren zentralen Idee des Daoismus, der Natürlichkeit (自然, Zìrán) im Sinne des ursprünglichen Zustands aller Dinge.

Im Daoismus sind außerdem die Drei Schätze oder Drei Juwelen (三宝, Sānbǎo) bekannt: Mitgefühl und Barmherzigkeit

(慈, *Cí*), Maßhaltung (儉/俭, *Jiǎn*) und Bescheidenheit (不敢為天下先/不敢为天下先, *Bùgǎn Wéi Tiānxià Xiān*).

Ein weiteres wichtiges Thema des Daoismus ist die Suche nach Unsterblichkeit, die in einem anderen wichtigen Werk des Daoismus, dem *Zhuāngzǐ* (莊子/庄子, wörtlich: „Meister Zhuang"), erwähnt wird, das auch unter dem Ehrentitel *Das wahre Buch vom südlichen Blütenland* (南華眞經/南华真经, *Nán Huá Zhēn Jīng*) bekannt ist. Der Titel *Zhuāngzǐ* geht zurück auf Zhuāng Zhōu, einen einflussreichen chinesischen Philosophen und Dichter, der um das vierte Jahrhundert vor der Zeitenwende gelebt hat.

Daoism

"Something mysteriously formed.
Born before heaven and earth.
In the silence and the void.
Standing alone and unchanging.
Ever present and in motion.
Perhaps it is the mother of ten thousand things.
I do not know its name.
Call it Tao."
—Laozi, Daodejing

The origins of Daoism, or Taoism, can be retraced to the late fourth century BCE. One of its main thinkers is Laozi (老子, Lǎozǐ, literally: "Old Master"), who has supposedly lived in China in the sixth century BCE and whose teachings can be found in the *Dàodéjīng* (道德經/道德经), but Daoism was also strongly influenced by the *Yìjing* (易經/易经) or *Book of Changes*. Dào (道) is often translated as "way" or "principle" and, in Daoism, is the origin of and the force behind everything. Living in harmony

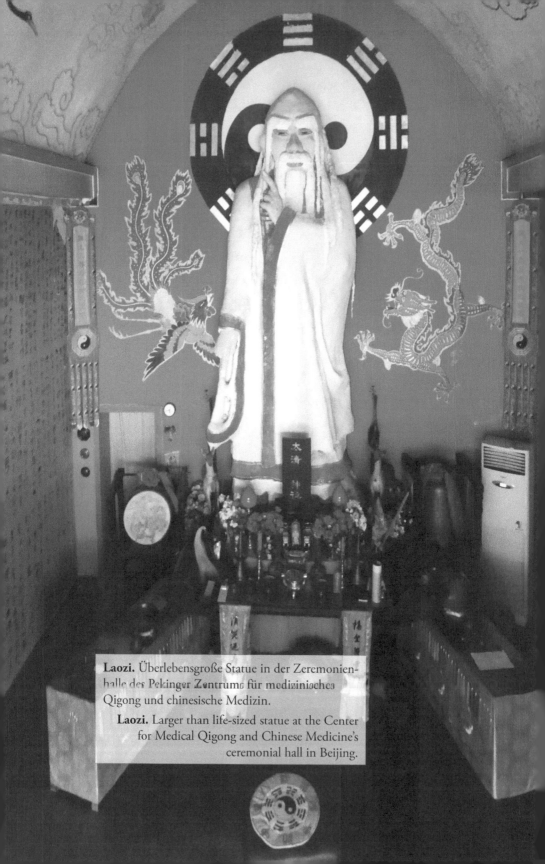

Laozi. Überlebensgroße Statue in der Zeremonien-halle des Pekinger Zentrums für medizinisches Qigong und chinesische Medizin.

Laozi. Larger than life-sized statue at the Center for Medical Qigong and Chinese Medicine's ceremonial hall in Beijing.

with the Dao is the core idea of Daoism and adherence to strict rules or social classes is refused.

Central to Daoist thinking is *wúwéi* (無為/无为), a concept of non-interference. As every thing and every being finds its own path, to interfere with the normal course of events would only be a waste of energy and would not make sense. This accord with natural processes can also be found in another central idea of Daoism: Naturalness (自然, Zìrán) in the sense of the primal state of all things.

Daoism also knows the Three Treasures or Three Jewels (三宝, Sānbǎo): compassion (慈, Cí), moderation (儉/俭, Jiǎn), and humility (不敢為天下先/不敢为天下先, Bùgǎn Wéi Tiānxià Xiān).

Another key idea of Daoism is the quest for immortality, which is mentioned in another important book of Daoism, the *Zhuāngzǐ* (莊子/庄子, literally: "Master Zhuang"), which is also known under the honorific title *True Scripture of Southern Florescence* (南華眞經/南华真经, *Nán Huá Zhēn Jīng*). It owes its title *Zhuāngzǐ* to Zhuāng Zhōu, an influential Chinese philosopher and poet who lived around the fourth century BCE.

Konfuzianismus

„Durch Leichtigkeit und Einfachheit erfasst man die Gesetze der ganzen Welt. Hat man die Gesetze der ganzen Welt erfasst, so ist darin die Vollendung enthalten."
—Yìjing 易經／易经

Der Konfuzianismus geht zurück auf den chinesischen Philosophen Konfuzius (孔夫子, Kǒng Fūzǐ, wörtlich: „Lehrmeister Kong", auch 孔子, Kǒng Zǐ, „Meister Kong"), der von 551 bis 479 v. d. Z. gelebt hat und höchstwahrscheinlich der Kommentator von den Fünf Klassikern (五經／五经, Wǔjīng) ist: dem *Yìjing* (易經／易经) oder *Buch der Wandlungen*, dem *Buch der Lieder*, dem *Buch der Urkunden*, dem *Buch der Riten* und den *Frühlings- und Herbstannalen*. Die Suche nach der Einheit des Selbst und des Himmels (天, tiān) und die Beziehung zwischen den Menschen und dem Himmel sind Schlüsselkonzepte des Konfuzianismus. Menschen werden als grundsätzlich gut angesehen und es ist für alle möglich, sich durch Selbstkultivierung und Selbstschöpfung zu verbessern.

Wichtig ist dabei eine Orientierung an Generaltugenden, den sogenannten Fünf Konstanten (五常, Wǔcháng): Menschlichkeit (仁, rén), Rechtschaffenheit (義／义, yì), ritueller Anstand (禮／礼, lǐ), Weisheit (智, zhì) und Aufrichtigkeit (信, xìn). Die Fünf Konstanten prägen auch ganz entscheidend die sogenannten Fünf Verbindungen (五倫／五伦, Wǔ lún):

→ Herrscher ↔ Beherrschter (君臣有義／君臣有义, jūnchén yǒu yì)
→ Vater ↔ Sohn (父子有親／父子有亲, fù zǐ yǒu qīn)
→ Ehemann ↔ Ehefrau (夫婦有別／夫妇有别, fūfù yǒu bié)
→ Älterer Bruder ↔ jüngerer Bruder (長幼有序／长幼有序, zhǎng yòu yǒu xù)
→ Freund ↔ Freund (朋友有信, péngyou yǒu xìn)

In diesen menschlichen Elementarbeziehungen hat der Letztgenannte den Erstgenannten zu respektieren und der Erstgenannte wiederum für den Letztgenannten zu sorgen. In der Beziehung zwischen Freunden steht der gegenseitige Respekt im Vordergrund.

Gemäß dem Konfuzianismus verändert derjenige, der nach diesen Grundsätzen lebt, sich und seine Umwelt zum Guten, was sich letztendlich auf den gesamten Kosmos auswirkt, sodass die eigentliche Urordnung wiederhergestellt wird.

Confucianism

"By means of the easy and the simple we grasp the laws of the whole world. When the laws of the whole world are grasped, therein lies perfection."
—Yijing 易經/易经

Confucianism can be traced back to the Chinese philosopher Confucius (孔夫子, Kǒng Fūzǐ, also 孔子, Kǒng Zǐ, literally: "Master Kong"), who lived from 551 to 479 BCE and is supposedly the annotator of the Five Classics (五經/五经, Wǔjīng): the *Yijing* (易經/易经) or *Book of Changes*, the *Book of Songs*, the *Book of History*, the *Book of Rites*, and the *Spring and Autumn Annals*.

The quest of the oneness of the self and of heaven (天, tiān) and the relationship of people and heaven are key to Confucianism. Humans are basically good and it is possible for everybody to improve through self-cultivation and self-creation.

Important is adherence to values in the form of the so-called Five Constants (五常, Wǔcháng): humaneness (仁, rén), righteousness (義/义, yì), ritual propriety (禮/礼, lǐ), knowledge (智, zhì), and integrity (信, xìn). The Five Constants crucially influence the so-called Five Bonds (五倫/五伦, Wǔ lún):

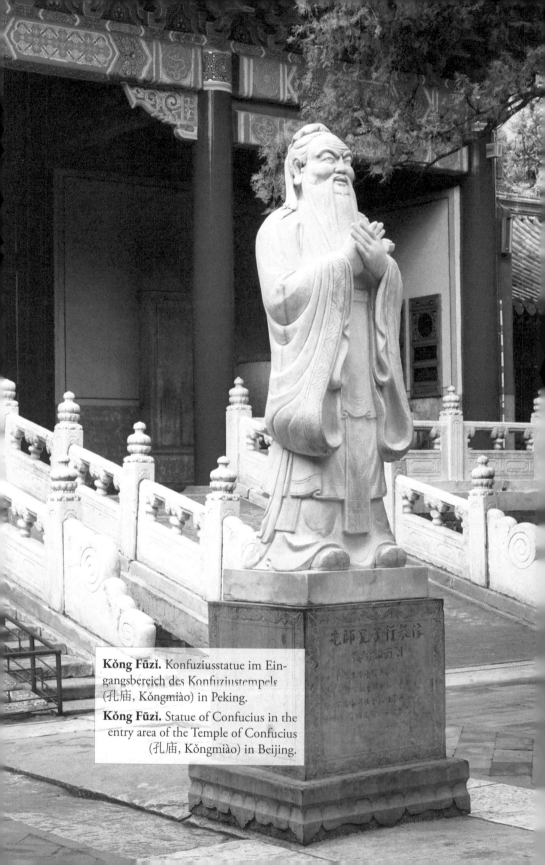

Kǒng Fūzǐ. Konfuziusstatue im Eingangsbereich des Konfuziustempels (孔庙, Kǒngmiào) in Peking.

Kǒng Fūzǐ. Statue of Confucius in the entry area of the Temple of Confucius (孔庙, Kǒngmiào) in Beijing.

→ ruler ↔ ruled (君臣有義/君臣有义, jūnchén yǒu yì)

→ father ↔ son (父子有親/父子有亲, fù zǐ yǒu qīn)

→ husband ↔ wife (夫婦有別/夫妇有别, fūfù yǒu bié)

→ elder brother ↔ younger brother (長幼有序/长幼有序, zhǎng yòu yǒu xù)

→ friend ↔ friend (朋友有信, péngyou yǒu xìn)

In these fundamental human relationships, the latter must respect the former, who in turn must take care of the latter. However, in friend to friend relationships mutual respect is important.

In Confucianism, living according to these principles makes a person and their environment better. It will eventually have a positive impact on the whole cosmos and will therewith restore the original order of existence.

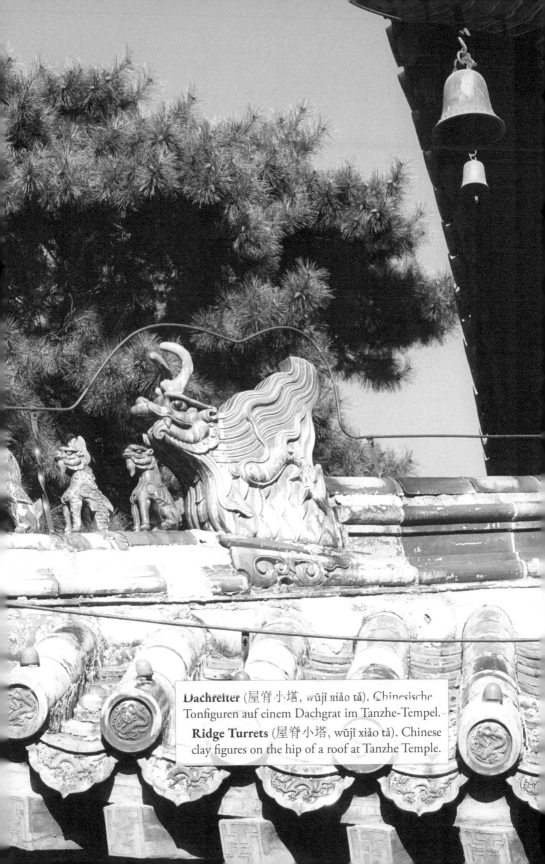

Dachreiter (屋脊小塔, wūjǐ xiǎo tǎ). Chinesische Tonfiguren auf einem Dachgrat im Tanzhe-Tempel.

Ridge Turrets (屋脊小塔, wūjǐ xiǎo tǎ). Chinese clay figures on the hip of a roof at Tanzhe Temple.

Grundlegende Konzepte

WENN MAN SICH NÄHER MIT dem Qigong und der chinesischen Kultur befasst, stolpert man früher oder später über ein paar grundlegende Ideen und Konzepte, die so in der gegenwärtigen westlichen Welt nicht existieren. Nachfolgend sind exemplarisch einige davon angeführt.

Wuwei

„Bei der Beschäftigung mit dem Lernen wird jeden Tag etwas erworben. Bei der Beschäftigung mit dem Tao wird jeden Tag etwas weggelassen. Es wird weniger und weniger getan, bis Nicht-Handeln erreicht ist. Wenn nichts getan wird, bleibt nichts ungetan. Die Welt wird dadurch regiert, dass den Dingen ihr Lauf gelassen wird. Sie kann nicht durch Eingreifen regiert werden.“
—Laozi, Daodeijing

Der Daoismus betrachtet den Kosmos, das Universum, in dem wir leben, als ein vielschichtiges, aber gut organisiertes System. Da das Universum so, wie es ist, bereits perfekt funktioniert, kann nichts getan werden, um es zu verbessern. Daraus wird *Wúwéi* (無為/无为) abgeleitet. *Wú* kann mit „ohne" übersetzt werden und *wéi* mit „tun", sodass *Wúwéi* häufig mit Nicht-Handeln übersetzt wird.

Wenn man in Harmonie mit dem Dao lebt, lebt man ungekünstelt, spontan und ohne Anstrengung. Etwas ändern, kontrollieren oder gar erzwingen zu wollen, wird nichts verbessern, sondern wird im besten Fall Energie kosten oder sogar Schaden verursachen, da all dies die bereits existierende Harmonie stören würde. *Wúwéi* bedeutet also nicht, gar nichts zu tun, sondern vielmehr natürlich im Sinne eines Nicht-Eingreifens und Geschehenlassens zu handeln.

Basic concepts

WHEN TAKING A CLOSER LOOK AT qigong and the Chinese culture, one sooner or later stumbles over a few basic principles and concepts not really existing in today's western world. Hereinafter some of them follow by way of example.

Wuwei

"In the pursuit of learning, every day something is acquired. In the pursuit of Tao, every day something is dropped. Less and less is done until non-action is achieved. When nothing is done, nothing is left undone. The world is ruled by letting things take their course. It cannot be ruled by interfering."
—Laozi, Daodejing

Daoism looks at the cosmos, at the universe we live in, as a multifaceted but well-organized system. As the universe is working perfectly the way it is, nothing can be done to improve it. From this follows *wúwéi* (無為/无为). *Wú* could translate as "without" and *wéi* as "to do", with *wúwéi* often being translated as non-action.

When one lives in harmony with the Dao, one will live unaffectedly, spontaneously, and effortlessly. Desiring something to happen, wanting to control or even to force something, will not improve one's life but will—at best—unnecessarily drain energy or will even cause harm as this disturbs existing harmony. So *wúwéi* does not mean one should do nothing but rather that one should act naturally in a sense of non-interference and letting happen.

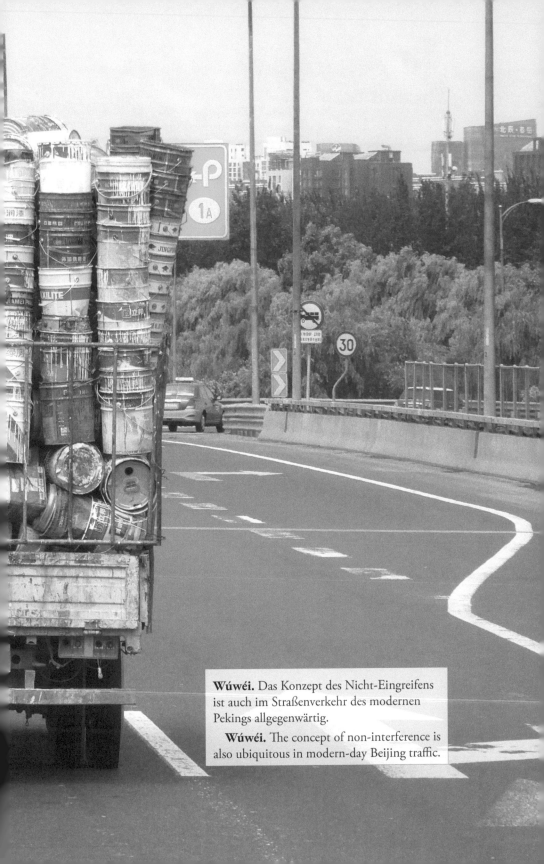

Wúwéi. Das Konzept des Nicht-Eingreifens ist auch im Straßenverkehr des modernen Pekings allgegenwärtig.

Wúwéi. The concept of non-interference is also ubiquitous in modern-day Beijing traffic.

Yin und Yang

„Aus dem Tao entstand Eins.
Aus Eins entstand Zwei.
Aus Zwei entstand Drei.
Aus Drei entstanden die zehntausend Dinge.
Die zehntausend Dinge tragen sich in Yin und umfangen Yang.
Sie erlangen Einklang durch das Verbinden dieser Kräfte."
—Laozi, Daodeijing

Laozi beschreibt Yin und Yang (陰陽/阴阳, *yīnyáng*) als Teil der zehntausend Dinge, als Teil des Universums, in dem wir leben. Yin und Yang sind zwei gegensätzliche, aber auch zwei sich ergänzende Kräfte, die sich miteinander verbinden und so eine Einheit bilden. Yin bezeichnete ursprünglich die schattige Seite eines Hangs und Yang dessen sonnige Seite. Yin und Yang stehen aber nicht nur für Schatten und Licht, für Dunkelheit und Helligkeit, für die Nacht, die dem Tag folgt, sondern auch für Passivität und Aktivität, für Weiblichkeit und Männlichkeit, um nur ein paar Polaritäten zu benennen.

Im Yin ist Yang und Yang beinhaltet Yin. Sind Yin und Yang im Gleichgewicht, so existiert Harmonie und die Einheit bleibt bestehen. Dominiert hingegen einer der Pole, so wird der andere Pol geschwächt und die Einheit ist verloren.

Im Qigong wird versucht, Yang und Yin zu harmonisieren. So folgt zum Beispiel auf jede öffnende Bewegung eine schließende, auf jede aufsteigende eine sinkende Bewegung.

Yin and yang

"The Tao begot one.
One begot two.
Two begot three.
And three begot the ten thousand things.
The ten thousand things carry yin and embrace yang.
They achieve harmony by combining these forces."
—Laozi, Daodejing

Laozi describes yin and yang (陰陽/阴阳, *yīnyáng*) as part of the ten thousand things, as part of the universe we live in. Yin and yang are two opposite but also complementary forces that interconnect to form a oneness. Yin was originally used for the shady side of a slope and yang for its sunny side. However, yin and yang are not only in shadow and light, in darkness and brightness, in the night that follows day, but also in passivity and activity, or in femininity and masculinity, to name just a few polarities.

In yin there is yang and yang contains yin. When yin and yang are balanced, harmony exists and oneness remains. When one of the poles predominates, the other pole is weakened and oneness is lost.

Qigong aims at harmonizing yang and yin. Qigong exercises, for example, combine opening with closing movements and rising with sinking motions.

Taiji Tu

„Kenne das Weiße.
Aber behalte das Schwarze!
Sei ein Beispiel für die Welt!
Ein Beispiel für die Welt seiend.
Immer wahr und unbeirrt.
Kehre zurück in das Unendliche.“
—Laozi, Daodeijing

Damit aus dem Einen Zwei entstehen kann, muss es eine Trenn-linie, Grenze oder Begrenzung geben, damit das Unendliche zu etwas Endlichem werden kann, damit Yin und Yang, Erde und Himmel, entstehen können. Diese Grenze wird auch die oberste Begrenzung genannt (太極/太极, *tàijí*) und als der Beginn der Welt, als das Chaos sich in Form wandelte, angesehen.

Was wir das Yin-Yang-Symbol nennen, wird in der chinesi-schen Philosophie *Tàijí Tú* (太極圖/太极图), „Diagramm der obersten Begrenzung“, genannt. Es existieren verschiedene Ver-sionen des *Tàijí Tú*. Die moderne Version zeigt einen Kreis, der das dunkle Yin und das helle Yang balanciert, die sich umschlie-ßen und jeweils einen Teil des anderen enthalten.

Taiji Tu

"Know the white.
But keep the black!
Be an example to the world!
Being an example to the world.
Ever true and unwavering.
Return to the infinite."
—Laozi, Daodejing

In order for the one to begot the two there has to be a divide, border, or limit to turn the infinite into something finite, to separate yin and yang, Earth and Heaven. This limit is called the Great or Supreme Ultimate (太極/太极, *tàijí*), and can be seen as the beginning of the world when chaos turned into form.

What we call the yin-yang-symbol, Chinese philosophy calls the *tàijí tú* (太極圖/太极图), the "Diagram of the Supreme Ultimate". Different versions of the *tàijí tú* exist; the modern symbol shows a circle balancing the dark yin and the light yang enclosing each other and each holding a portion of the other.

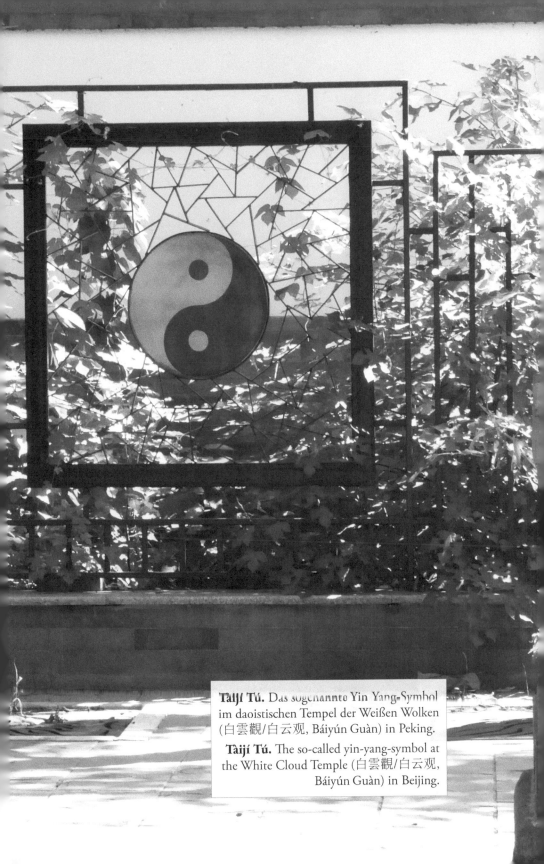

Taijí Tú. Das sogenannte Yin Yang-Symbol im daoistischen Tempel der Weißen Wolken (白雲觀/白云观, Báiyún Guàn) in Peking.

Tàijí Tú. The so-called yin-yang-symbol at the White Cloud Temple (白雲觀/白云观, Báiyún Guàn) in Beijing.

Die Acht Trigramme

*„Am Himmel bilden sich Erscheinungen, auf Erden bilden sich Ge-
staltungen; daran offenbaren sich Veränderung und Umgestaltung."*
—Yijing 易經/易经

Im Altertum wurden zur Beantwortung wichtiger Fragen Ora-
kel herangezogen. In ihrer einfachsten Form gaben diese Ja oder
Nein als Antwort. Graphisch lässt sich dies beispielsweise auch
als durchgezogene Linie für „Ja" und unterbrochene Linie für
„Nein" darstellen. Durch Kombination dieser Linien ergeben
sich Symbole, die im alten China für die Beantwortung weiter-
gehender Fragestellungen herangezogen wurden.

Bei einer Kombination auf drei Ebenen ergeben sich acht
Symbole, die in China *Bāguà* (八卦) oder die Acht Trigram-
me genannt werden. Deren unterschiedliche Interpretationen
werden im *Yijing*, dem *Buch der Wandlungen*, aufgeführt. Die
Herkunft des *Bāguà* ist unklar; eine mögliche Erklärung ist die
Ableitung aus dem *Tàijí-* und Yin-Yang-Konzept.

Die Acht Trigramme. Graphische Ableitung der Orakelzeichen. →

Die Zeichen für *qián*, *kūn*, *lí*, und *kǎn* finden sich heutzu-
tage auch auf der Staatsflagge Südkoreas. Dort rahmen sie die
koreanische Variante des *Tàijí Tú* ein und sollen Bewegung und
Harmonie symbolisieren.

The Eight Trigrams

"In the heavens phenomena take form; on earth shapes take form. In this way change and transformation become manifest."
—*Yijing* 易經/易经

In antiquity oracles were used to answer important questions. In their basic form they gave yes and no as answers. This can be represented graphically, for example, by an unbroken line for "yes" and a broken line for "no". Combining these lines results in further symbols that have been called on for answering more advanced issues in ancient China.

Three-level-combinations result in eight symbols, which are called *bāguà* (八卦) or the Eight Trigrams in China. Their different interpretations are explained in the *Yijing*, the *Book of Changes*. The origin of the *bāguà* is unclear; a possible explanation is a derivation from the *tàijí-* and yin-yang-concept.

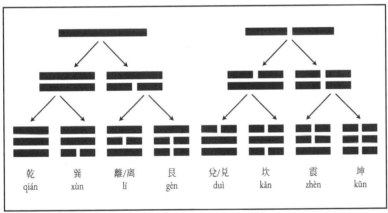

The Eight Trigrams. Graphical derivation of the oracle signs.

The symbols for *qián, kūn, lí,* and *kǎn* are today, for example, on the South Korean national flag framing the Korean version of the *tàijí tú* and representing movement and harmony.

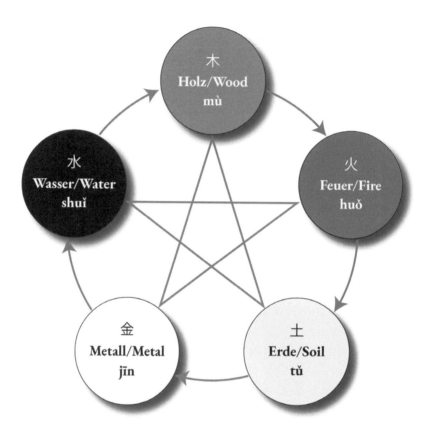

Die fünf Wandlungsphasen. Die verschiedenen Verbindungen zwischen den einzelnen Wandlungsphasen weisen auf deren Beziehungen untereinander hin, die sich in den Zyklen der Förderung, Beschränkung und Überwältigung widerspiegeln.

The Five Agents. The different connections of the five agents point to their relationships with each other shown in the cycles of promotion, inhibition, and insult.

Die Theorie der fünf Wandlungsphasen

„Nun zur Funktionsweise von Wandel und Transformation [...]
Im Himmel ist es Wind, auf Erden ist es Holz.
Im Himmel ist es Hitze, auf Erden ist es Feuer.
Im Himmel ist es Nässe, auf Erden ist es Erde.*
Im Himmel ist es Trockenheit, auf Erden ist es Metall.
Im Himmel ist es Kälte, auf Erden ist es Wasser.
Die Tatsache ist, im Himmel ist es Qi,
auf Erden verwandelt es sich in körperliche Gestalt.
Körperliche Gestalt und Qi beeinflussen einander und [dadurch]
generieren sie, durch Transformation, die zehntausend Dinge."
—Huángdì Nèijīng Su Wen 黃帝內經素問

Die Theorie der fünf Wandlungsphasen (五行, *wǔxíng*) entstand wahrscheinlich im fünften Jahrhundert vor der Zeitenwende. *Wǔ* bedeutet „fünf", *xíng* in etwa „sich bewegen" und beschreibt etwas, das sich im Wandel befindet, in einem dynamischen Prozess. Der Ursprung der Theorie der fünf Wandlungsphasen ist unklar. Sie wurde zunächst wohl zur Kategorisierung unterschiedlicher Phänomene genutzt. Später wurden dann Verbindungen und Beziehungen zwischen den Phänomenen und Kategorien hinzugefügt und wurde ihre Interaktion betont. Zur Verdeutlichung der fünf Wandlungsphasen werden die Repräsentanten Holz, Feuer, Erde, Metall und Wasser verwendet. Mithilfe der mit ihnen in Verbindung gebrachten Aspekte wird versucht, die Natur und natürliche Phänomene zu beschreiben und die Beziehungen zwischen Himmel, Erde und Mensch darzulegen.

Interessant ist in diesem Zusammenhang auch die Bezugnahme auf das Universum. Im Chinesischen werden Planeten als sich bewegende Sterne bezeichnet (行星, *xíngxīng*). Zwar hatten die fünf von der Erde aus sichtbaren Planeten ursprünglich

* Im *Su Wen* wird das chinesische Zeichen 土 (*tǔ*) benutzt, das in diesem Zusammenhang üblicherweise als „Erde" im Sinne von Erdboden übersetzt wird.

andere Namen, aber diese Namen wurden später geändert, um den Bezeichnungen der fünf Wandlungsphasen zu entsprechen: Wasser, 水, shuǐ ~ Merkur, 水星, shuǐxīng; Metall, 金, jīn ~ Venus, 金星, jīnxīng; Feuer, 火, huǒ ~ Mars, 火星, huǒxīng; Holz, 木, mù ~ Jupiter, 木星, mùxīng und Erde, 土, tǔ ~ Saturn, 土星, tǔxīng.

Die Theorie der fünf Wandlungsphasen findet in einer Vielzahl traditioneller chinesischer Gebiete Anwendung und wird zur Erklärung unterschiedlichster Phänomene verwendet, von kosmologischen Erscheinungen bis hin zu den Beziehungen zwischen den inneren Organen des Menschen. Sie wurde zu Zeiten des chinesischen Kaiserreiches auch dazu benutzt, dynastische Übergänge zu erklären und zu legitimieren.

The Five Agents Doctrine

"Now, as for the operation of change and transformation, [...]
In heaven it is wind, on the earth it is wood.
In heaven it is heat, on the earth it is fire.
In heaven it is dampness, on the earth it is soil.
In heaven it is dryness, on the earth it is metal.
In heaven it is cold, on the earth it is water.
The fact is, in heaven it is qi;
on the earth it turns into physical appearance.
Physical appearance and qi affect each other and [thereby] they generate, through transformation, the myriad beings."*
—Huángdì Nèijīng Su Wen 黃帝內經素問

The Five Agents Doctrine (五行, *wǔxíng*) originates from the fifth century BCE. *Wǔ* means "five". *Xíng* means "to move" and

* i.e. the ten thousand things

describes something that is in transition, a dynamic process. While its origins are unclear, it was probably first used to classify different phenomena into basic categories. Later connections and relationships between the different phenomena and categories were added, emphasizing interaction. The agents wood, fire, soil, metal, and water illustrate the Five Agents Doctrine. The aspects associated with each of them describe nature and natural phenomena and the relationships between heaven, earth, and humans.

Interesting in this context is the reference to the universe. In China planets are called "moving stars" (行星, xíngxīng) and while the naked-eye planets originally had different names, their names were later changed to correspond with the terms for the five agents: water, 水, shuǐ ~ Mercury, 水星, shuǐxīng; metal, 金, jīn ~ Venus, 金星, jīnxīng; fire, 火, huǒ ~ Mars, 火星, huǒxīng; wood, 木, mù ~ Jupiter, 木星, mùxīng; and soil, 土, tǔ ~ Saturn, 土星, tǔxīng.

A multitude of traditional Chinese fields use the Five Agents Doctrine to elucidate varied phenomena from cosmological occurrences to the connections between a being's inner organs. It was also used to explain and legitimize dynastic transitions in imperial China.

Holz. Ein Bambuswäldchen im Pekinger
Purpurnen Bambuspark (紫竹院公园,
Zǐ Zhú Yuàn Gōngyuán).

Wood. A bamboo grove in Beijing's
Purple Bamboo Park (紫竹院公园,
Zǐ Zhú Yuàn Gōngyuán).

HOLZ

„Der Osten ist Holz,
das ist, wodurch die zehntausend Dinge zuerst lebendig werden. [...]
Der Osten erzeugt Wind. Wind erzeugt Holz.
Seine Tugend ist es Harmonie auszustrahlen. [...]
Im Frühling beginnt Holz zu regieren.
Das Qi der Leber beginnt Wachstum zu fördern."
—Huángdì Nèijīng Su Wen 黃帝內經素問

Brennendes Holz lässt Feuer entstehen; Holz ist die Mutter
des Feuers und das Kind von Wasser, das wiederum dadurch,
dass es Bäume ernährt und wachsen lässt, Holz entstehen lässt.
Holz (木, *mù*) ist der Repräsentant des Frühlings, einer Zeit des
Wachstums und der Vitalität. Im Himmel herrscht der Blaugrü-
ne Drache des Ostens (東方青龍, Dōngfāng Qīnglóng).

WOOD

"The East is wood;
this is whereby the myriad beings come to life first. [...]
The East generates wind. Wind generates wood.
Its virtue is to extend harmony. [...]
In spring, the wood begins to govern.
The qi of the liver begins to stimulate generation."
—Huángdì Nèijīng Su Wen 黃帝內經素問

Burning wood makes fire; wood is the mother of fire and the
child of water, which in turn nourishes trees and lets them grow,
and therewith gives birth to wood. Wood (木, *mù*) is the agent
of spring, a time of growth and vivacity. In heaven rules the
Bluegreen Dragon of the East (東方青龍, Dōngfāng Qīnglóng).

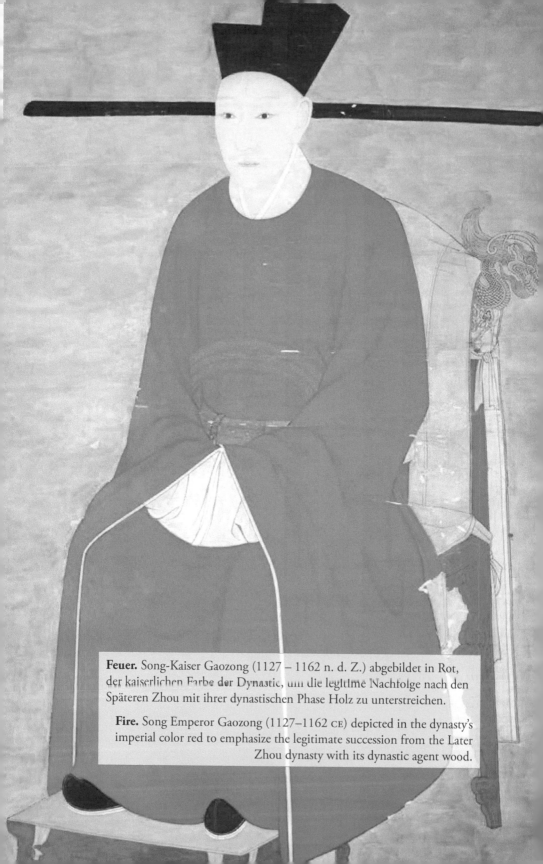

Feuer. Song-Kaiser Gaozong (1127 – 1162 n. d. Z.) abgebildet in Rot, der kaiserlichen Farbe der Dynastie, um die legitime Nachfolge nach den Späteren Zhou mit ihrer dynastischen Phase Holz zu unterstreichen.

Fire. Song Emperor Gaozong (1127–1162 CE) depicted in the dynasty's imperial color red to emphasize the legitimate succession from the Later Zhou dynasty with its dynastic agent wood.

FEUER

„Der Süden ist Feuer,
das ist, wodurch die zehntausend Dinge wachsen. [...]
Der Süden generiert die Hitze. Hitze generiert Feuer.
Seine Tugend sind Offensichtlichkeit und Klarheit. [...]
Im Sommer beginnt das Feuer zu regieren.
Das Qi des Herzens beginnt Wachstum zu fördern.“
—Huángdì Nèijīng Su Wen 黃帝內經素問

Feuer produziert Asche, die zur Erde wird; Feuer ist die Mutter der Erde und das Kind von Holz, das wiederum – wenn es brennt – Feuer entstehen lässt. Feuer (火, *huǒ*) ist der Repräsentant des Sommers, einer Zeit des Gedeihens und Wohlergehens bei maximaler Aktivität. Im Himmel herrscht der Zinnoberrote Vogel des Südens (南方朱雀, Nánfāng Zhū Què).

FIRE

"The South is fire;
this is whereby the myriad beings abound and grow. [...]
The South generates the heat. Heat generates fire.
Its virtue is obviousness and clarity. [...]
In summer, the fire begins to govern.
The qi of the heart begins to stimulate growth."
—Huángdì Nèijīng Su Wen 黃帝內經素問

Fire produces ash which turns into soil; fire is the mother of soil and the child of wood, which in turn makes fire when it burns. Fire (火, *huǒ*) is the agent of summer, a time of thrift and prosperity when energy peaks. In heaven rules the Vermilion Bird of the South (南方朱雀, Nánfāng Zhū Què).

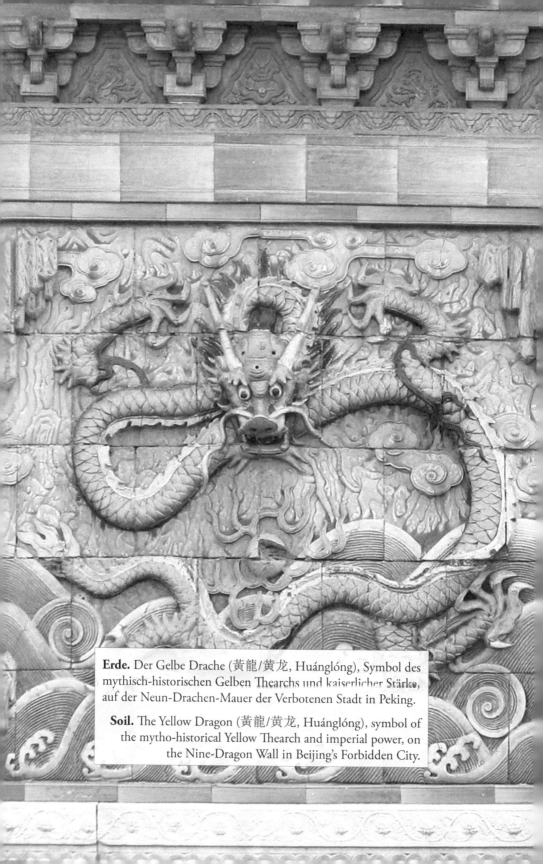

Erde. Der Gelbe Drache (黃龍/黄龙, Huánglóng), Symbol des mythisch-historischen Gelben Thearchs und kaiserlicher Stärke, auf der Neun-Drachen-Mauer der Verbotenen Stadt in Peking.

Soil. The Yellow Dragon (黃龍/黄龙, Huánglóng), symbol of the mytho-historical Yellow Thearch and imperial power, on the Nine-Dragon Wall in Beijing's Forbidden City.

ERDE

„Die Mitte generiert Nässe. Nässe generiert Erde.
Ihre Tugenden sind Feuchtigkeit und Dampf."
—Huángdì Nèijīng Su Wen˙ 黃帝內經素問

Erde enthält Metalle; Erde ist die Mutter von Metall und das
Kind von Feuer, das wiederum zu Erde wird, wenn es Asche pro-
duziert. Erde (土, *tǔ*) ist der Repräsentant des Spätsommers, ei-
ner Zeit von Balance, Maßhalten und Verwirklichung. Im Him-
mel herrscht der Gelbe Drache der Mitte (中心黃龍/中心黄龙,
Zhōngxīn Huánglóng).

SOIL

"The center generates dampness. Dampness generates soil.
Its virtue is humidity and steam."
—Huángdì Nèijīng Su Wen˙ 黃帝內經素問

Soil contains metals; soil is the mother of metal and the child of
fire; which in turn turns into soil when it produces ash. Soil (土,
tǔ) is the agent of late summer, a time of balance, moderation
and realization. In heaven rules the Yellow Dragon of the Center
(中心黃龍/中心黄龙, Zhōngxīn Huánglóng).

* Wird im *Su Wen* eine jahreszeitliche Perspektive eingenommen, so wird der Repräsentant
Erde nicht gesondert erwähnt, da es traditionell nur vier Jahreszeiten gibt und der Repräsen-
tant Erde mit allen vier Jahreszeiten in Verbindung gebracht wird. Im *Su Wen* wird allerdings
auch von den Fünf Perioden gesprochen und wenn diese Perspektive eingenommen wird,
repräsentiert der Repräsentant Erde die Periode des Spätsommers.
The *Su Wen* does not refer to the agent soil when taking a seasonal perspective, as tradition-
ally there are only four seasons and the agent Earth is rather seen as associated with all four
seasons. The *Su Wen*, however, also talks about the five periods and when taking this perspec-
tive, the agent Earth represents the period called late summer.

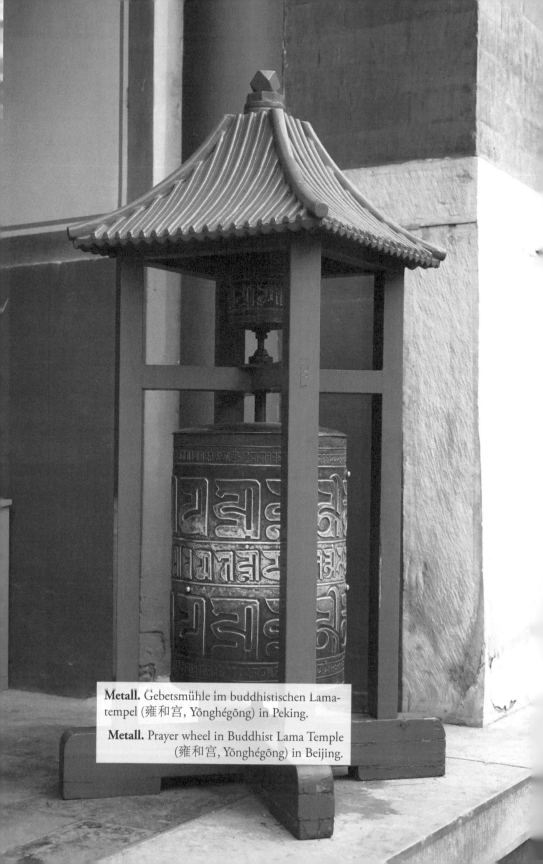

Metall. Gebetsmühle im buddhistischen Lama-tempel (雍和宫, Yōnghégōng) in Peking.

Metall. Prayer wheel in Buddhist Lama Temple (雍和宫, Yōnghégōng) in Beijing.

METALL

„Der Westen ist Metall, das ist, wodurch die zehntausend Dinge versammelt werden, nachdem sie Reife erreicht haben. [...]
Der Westen generiert Trockenheit. Trockenheit generiert Metall.
Seine Tugenden sind Klarheit und Sauberkeit. [...]
Im Herbst beginnt das Metall zu regieren.
Die Lunge ist bereit zu sammeln und zu töten. "
—Huángdì Nèijīng Su Wen 黃帝內經素問

Metall reichert Wasser an; es ist die Mutter des Wassers und das Kind von Erde, die wiederum Metalle enthält. Metall (金, *jīn*) ist der Repräsentant des Herbstes, einer Zeit des Erntens und Sammelns und des Rückgangs bei abnehmender Aktivität. Im Himmel herrscht der Weiße Tiger des Westens (西方白虎, Xīfāng Bái Hǔ).

METAL

"The West is metal; this is whereby the myriad beings are gathered after they have reached maturity. [...]
The West generates dryness. Dryness generates metal.
Its virtue is clearness and cleanliness. [...]
In autumn, the metal begins to govern.
The lung is about to gather and kill."
—Huángdì Nèijīng Su Wen 黃帝內經素問

Metal enhances water; it is the mother of water and the child of soil, which in turn contains metals. Metal (金, *jīn*) is the agent of fall, a time of reaping, gathering, and decline, and of decreasing activity. In heaven rules the White Tiger of the West (西方白虎, Xīfāng Bái Hǔ).

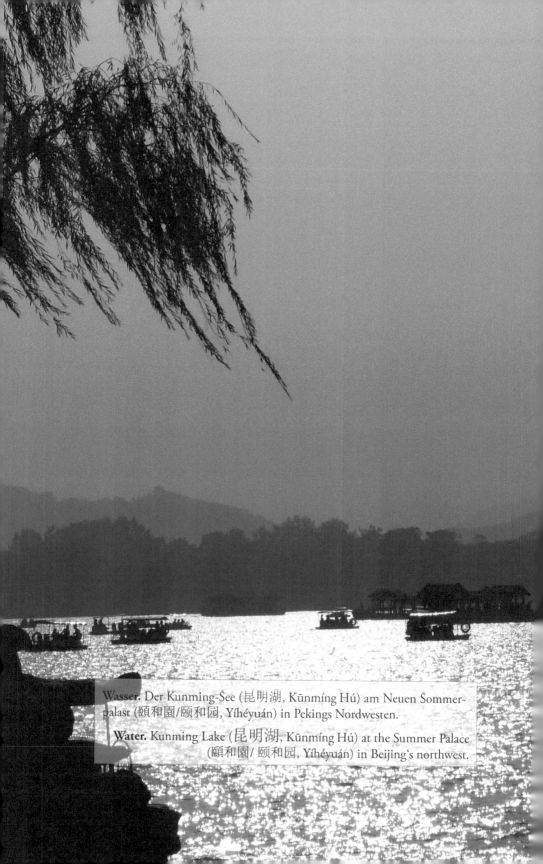

Wasser. Der Kunming-See (昆明湖, Kūnmíng Hú) am Neuen Sommer-palast (頤和園/颐和园, Yíhéyuán) in Pekings Nordwesten.

Water. Kunming Lake (昆明湖, Kūnmíng Hú) at the Summer Palace (頤和園/ 颐和园, Yíhéyuán) in Beijing's northwest.

WASSER

„Der Norden ist Wasser, das ist, wodurch die zehntausend Dinge
zusammengebracht und gespeichert werden. [...]
Der Norden generiert Kälte. Kälte generiert Wasser.
Seine Tugenden sind kühlende Temperaturen. [...]
Im Winter beginnt das Wasser zu regieren.
Die Nieren sind bereit den Abschluss zu fördern."
—Huángdì Nèijīng Su Wen 黃帝內經素問

Wasser lässt Holz wachsen; es ist die Mutter des Holzes und das
Kind des Metalls, das wiederum Wasser entstehen lässt. Wasser
(水, *shuǐ*) ist der Repräsentant des Winters, einer Zeit des Rück-
zugs und der Stille bei minimaler Aktivität. Im Himmel herrscht
die Schwarze Schildkröte des Nordens (北方玄武, Běifāng Xuán
Wǔ).

WATER

"The North is water; this is whereby the myriad beings are brought
together and stored. [...]
The North generates cold. Cold generates water.
Its virtue is chilling temperature. [...]
In winter, the water begins to govern.
The kidneys are about to stimulate closure."
—Huángdì Nèijīng Su Wen 黃帝內經素問

Water lets wood grow, it is the mother of wood and the child
of metal, which in turn lets water come into being. Water (水,
shuǐ) is the agent of winter, a time of withdrawal and quietness,
a time of minimal activity. In heaven rules the Black Tortoise of
the North (北方玄武, Běifāng Xuán Wǔ).

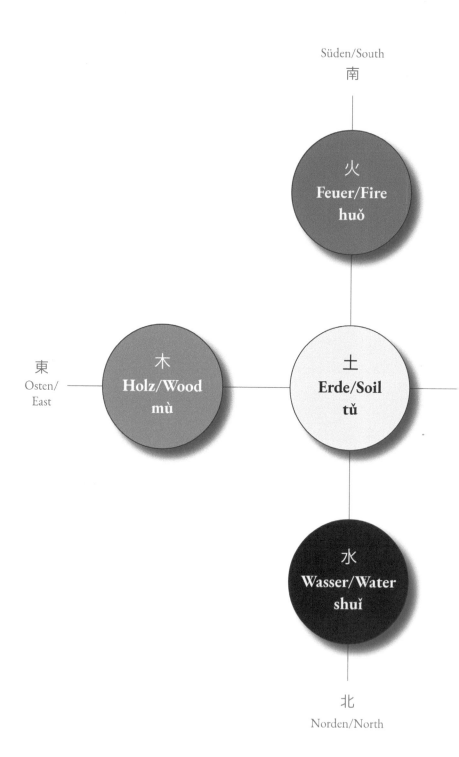

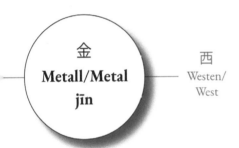

金
Metall/Metal
jīn

西
Westen/
West

Die fünf Repräsentanten.
Wird nicht die Prozess-
dynamik der Theorie der
fünf Wandlungsphasen
betrachtet, sondern
werden deren einzelne
Phasen als Repräsentanten
bestimmter Kategorien
von Phänomenen gese-
hen, so rückt bei einer
graphischen Darstellung
der Repräsentant Erde in
die Mitte. Die anderen
Repräsentanten werden
gemäß den zugeordneten
Himmelsrichtungen ange-
ordnet. Diese Anordnung
erfolgt entsprechend anti-
ken chinesischen Karten,
auf denen Süden oben
und Norden unten sowie
Osten links und Westen
rechts war.

The Five Agents.
When not looking at the
processual dynamics of the
Five Agents Doctrine but
at its agents as representa-
tives of certain categories
of phenomena, the agent
soil moves into the center
of the diagram. The other
agents are arranged ac-
cording to their associated
cardinal direction, keeping
in mind that on ancient
Chinese maps south was
above and north below,
east was left and west was
right.

Die Mitte

Das Zeichen für *zhōng* (中) ist eines der zwanzig am meisten benutzten chinesischen Zeichen. Es bedeutet „Zentrum" oder „Mitte". Der chinesische Name für China ist *Zhōngguó* (中國/ 中国), „Reich der Mitte". *Zhōng* ist jedoch einer dieser chinesischen Begriffe, die eine Vielzahl an Bedeutungen umfassen und ein chinesisches Konzept repräsentieren, das sich nur schwer auf Deutsch erklären lässt. Der Begriff kann sowohl in einem räumlichen Zusammenhang hinweisend auf eine zentrale Position oder auf innen im Gegensatz zu außen verwendet werden als auch in einem philosophischen Zusammenhang als Zentriertheit im Sinne von Ausgewogenheit und Harmonie. Während dies die Vermeidung von Extremen beinhaltet, umfasst es auch eine kosmologische Sichtweise in dem Sinne, dass Harmonie auch Übereinstimmung mit dem Universum über uns meint – was wiederum manchmal bedeutet, hier unten auf der Erde Aufrichtigkeit und Rechtschaffenheit zu zeigen. Demgemäß spricht der Konfuzianismus von *zhōng dào* (中道), dem „mittleren Weg".

Die chinesische Heilkunde heißt in China *zhōng yī* (中醫/ 中医), wobei *yī* „Medizin" oder „Heilkunde" bedeutet und die Verwendung von *zhōng* die Wichtigkeit des beschriebenen Konzepts auch in der chinesischen Heilkunde unterstreicht. Im Qigong ist *zhōng* essentiell, da letztendlich jede Bewegung in der Mitte entsteht und zu ihr zurückkehrt.

The center

The character for *zhōng* (中) is one of the twenty most used characters in the Chinese language. It means "center" or "middle". The Chinese name for China is *Zhōngguó* (中國/中国), "Central or Middle State", originally "Central Kingdom". *Zhōng*, however, is one of these Chinese terms possessing a multitude of meanings and representing a Chinese concept somewhat difficult to express in English. While the term can be used in a spatial context, pointing at a central position or at inside in contrast to outside, it can also be used in a philosophical context with centrality standing for balance and harmony. While this includes avoiding extremes, it also includes a cosmological point of view with harmony also meaning accordance with the universe above—which in turn can sometimes mean to show uprightness below on Earth. Thus, Confucianism speaks of *zhōng dào* (中道), the "central path" or "way of centrality".

Chinese medicine is called *zhōng yī* (中醫/中医) in China, with *yī* meaning "medicine" and with the use of *zhōng* emphasizing the importance of the concept as a whole in Chinese healing arts. In qigong, *zhōng* is essential, as ultimately every movement originates in the center and returns to the center.

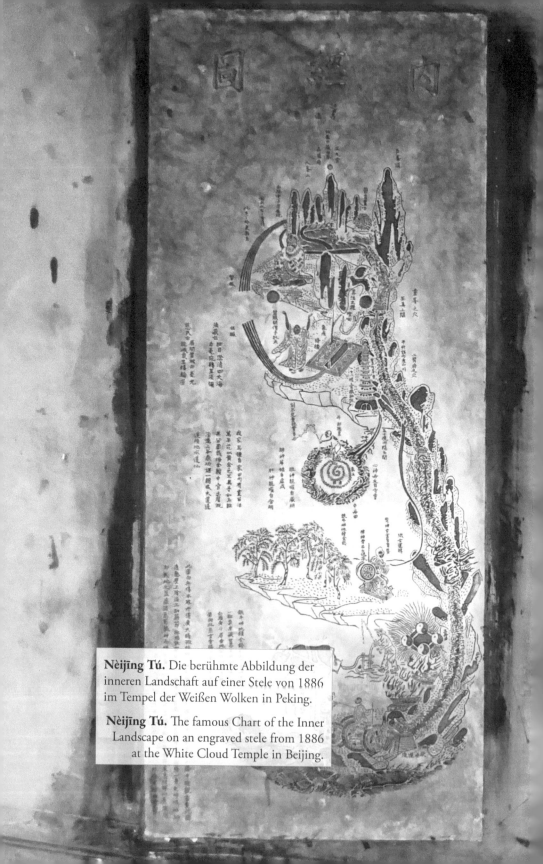

Nèijīng Tú. Die berühmte Abbildung der inneren Landschaft auf einer Stele von 1886 im Tempel der Weißen Wolken in Peking.

Nèijīng Tú. The famous Chart of the Inner Landscape on an engraved stele from 1886 at the White Cloud Temple in Beijing.

Yangsheng

„Diejenigen, die dem Dao folgen,
können das Altern vertreiben und
ihr Aussehen bewahren.“
—Huángdì Nèijīng Su Wen 黃帝內經素問

Qi Bo betont gegenüber dem Gelben Gottherrscher die Wichtigkeit der Befolgung des Dao, um den Prozess des Alterns aufzuhalten und letztendlich gesund zu bleiben. Das *Su Wen* ist voller Ratschläge dazu, wie dies erreicht werden kann. Während der Begriff *Yǎngshēng* (養生/养生, wörtlich: „das Leben nähren“) bereits im *Su Wen* erwähnt wird, wird er erst heute im Sinne von Gesundheitspflege und als Etikett für das Konzept eines gesunden Lebensstils und der Krankheitsvorsorge als besserer Art von Medizin benutzt.

Die Drei Kostbarkeiten (三寶/三宝, sānbǎo) der chinesischen Heilkunde spielen in diesem Konzept eine wichtige Rolle. *Jīng* (精), *qì* und *shén* (神) müssen kultiviert und reguliert werden, um ein gesundes und langes Leben zu erreichen. In Übereinstimmung mit dem Grundgedanken der Einheit von Universum, Erde und Menschheit sind auch die Drei Kostbarkeiten untrennbar miteinander verbunden und bilden eine Ganzheit. Das *Nèijīng Tú*, die Abbildung der inneren Landschaft (內經圖/内经图), zeigt unter Anwendung des Einheitsgedankens das menschliche Körperinnere als Mikrokosmos der Natur.

Möchte man sich die Praxis des *Yǎngshēng* in Peking anschauen, so ist ein Besuch des Ditan-Parks eine gute Idee. Dort befindet sich nicht nur der Erdaltar (地壇/地坛, Dìtán), sondern auch eine Reihe von gesundheitsbezogenen Schautafeln. Besonders frühmorgens sieht man dort außerdem Einheimische bei allen möglichen Arten sportlicher Betätigung und allerlei anderen Beschäftigungen. Das Parkleben Pekings ist jedoch zu jeder Tageszeit ein Erlebnis.

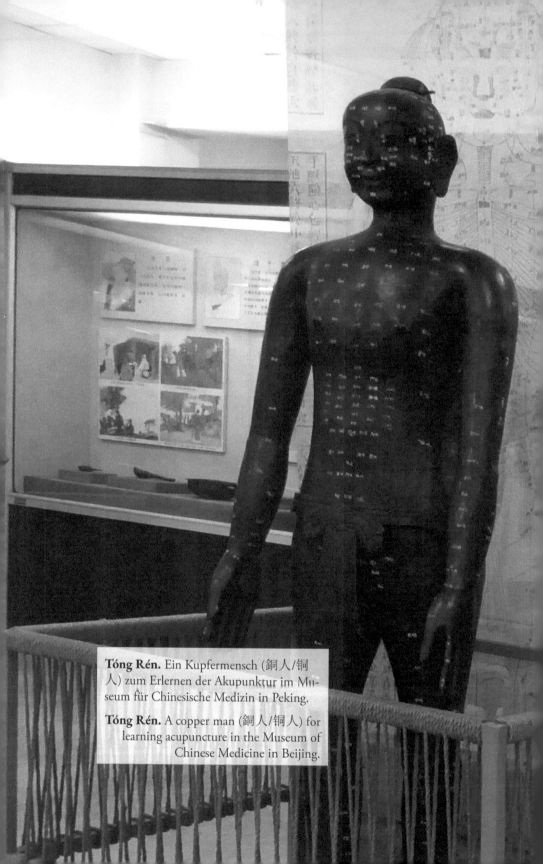

Tóng Rén. Ein Kupfermensch (銅人/铜人) zum Erlernen der Akupunktur im Museum für Chinesische Medizin in Peking.

Tóng Rén. A copper man (銅人/铜人) for learning acupuncture in the Museum of Chinese Medicine in Beijing.

Yangsheng

"Now, those [who follow] the Way,
they can drive away old age and
they preserve their physical appearance."
—Huángdì Nèijīng Su Wen 黃帝內經素問

Qi Bo explains to the Yellow Thearch the importance of following the way, the dao, for battling the aging process and, in further consequence, for staying healthy and the *Su Wen* is full of advice on how this can be achieved. While the *Su Wen* already uses the term *yǎngshēng* (養生/养生, literally: "nourishing life"), it is only nowadays that we use it in the sense of health care and as a label for the concept of living a healthy lifestyle and emphasizing disease prevention as the better kind of medicine.

The Three Treasures (三寶/三宝, sānbǎo) of Chinese medicine play an important role in this concept. *Jīng* (精), *qì*, and *shén* (神) must be cultivated and regulated to ensure a healthy and long life. In accordance with the principle of the unity of universe, earth, and humanity, the Three Treasures are inseparable and a oneness. Based on this principle of unity, the *Nèijīng Tú*, the Chart of the Inner Landscape (內經圖/内经图), shows the human body as a microcosm of nature.

A good way of taking a look at the practice of *yǎngshēng* when in Beijing is visiting Ditan Park. It not only hosts the Temple of Earth (地壇/地坛, Dìtán) but also an array of health-related exhibits and charts. Especially early in the morning one can also find locals practicing all kinds of exercises and enjoying other activities as well. But Beijing park life is worth experiencing any time of day.

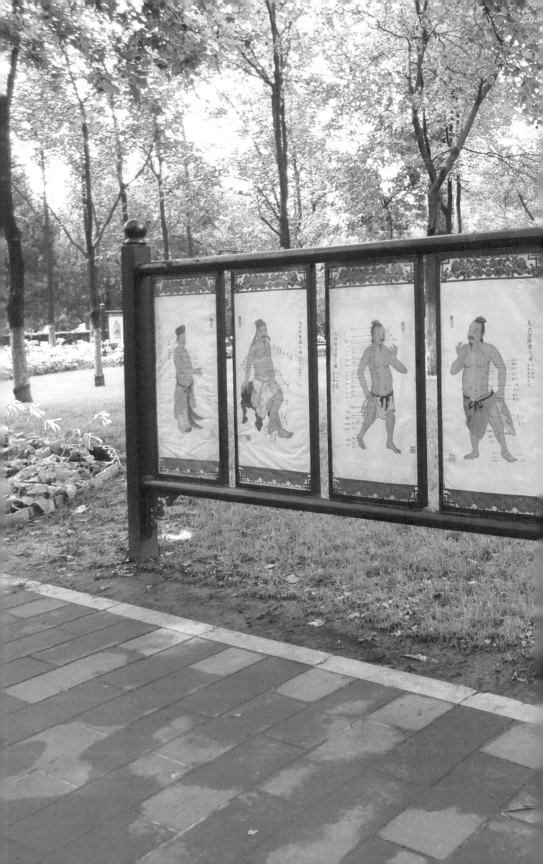

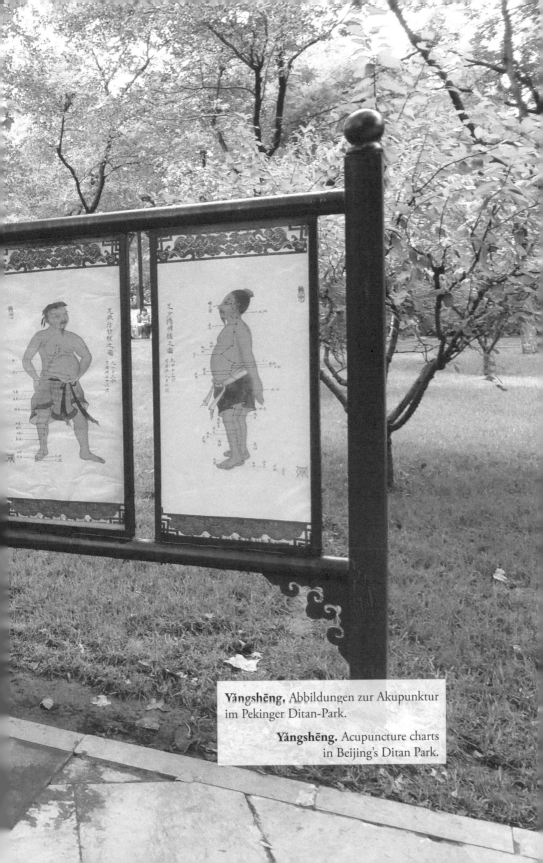

Yǎngshēng, Abbildungen zur Akupunktur im Pekinger Ditan-Park.

Yǎngshēng. Acupuncture charts in Beijing's Ditan Park.

Peking

Peking befindet sich im Nordosten Chinas nahe dem Gelben Meer, einem Randmeer des Pazifischen Ozeans. Die Stadt selbst liegt nur etwas über Meereshöhe auf überwiegend flachem Land und ist an ihren nördlichen, westlichen und südwestlichen Seiten von Bergketten umgeben. Dies hat es in alten und umkämpften Zeiten zwar leichter gemacht sie zu verteidigen, heutzutage trägt es allerdings zur manchmal schlechten Luftqualität bei.

Frühe Hinweise auf eine menschliche Besiedelung gibt es bereits von vor 250.000 Jahren und die erste eingefriedete Stadt auf dem heutigen Stadtgebiet entstand 1045 v. d. Z. als eine der ältesten Städte der Welt. In den folgenden Jahrtausenden veränderte sich die Stadt mit dem Geschichtsverlauf und bekam schließlich während der Ming-Dynastie im Jahre 1403 n. d. Z. den Namen Peking (北京, Běijīng, wörtlich: „Nördliche Hauptstadt") um sie von Nanjing (南京, Nánjīng, wörtlich: „Südliche Hauptstadt") abzugrenzen. Für die Romanisierung „Peking" waren vermutlich erste europäische Reisende verantwortlich, die den Namen der Stadt so im chinesischen Dialekt des Gebietes ausgesprochen hörten, das sie als Erstes besuchten.

Während der Regentschaft von Kaiser Yongle wurde von 1406 bis 1420 eine neue kaiserliche Residenz erbaut, die Verbotene Stadt, die zusammen mit der Stadtmauer auch das Stadtbild des heutigen Pekings beeinflusst, trotz der folgenden Bürgerkriege, ausländischer Besatzungen und der Veränderungen der Neuzeit.

Die Geschichte Pekings im Hinterkopf zu behalten hilft auch dabei, sich im modernen Peking zurechtzufinden. Die Verbotene Stadt, eine von Pekings sieben UNESCO-Welterbestätten* und nun offiziell das Palastmuseum, befindet sich auf Pekings

* Pekings sieben UNESCO-Welterbestätten sind die Verbotene Stadt, der Himmelsaltar, der Neue Sommerpalast, die Ming-Gräber, die Fundstätten des Peking-Menschen in Zhoukoudian, die Chinesische Mauer und der Große Kanal.

Beijing

BEIJING IS LOCATED IN CHINA'S NORTHEAST, close to but not at the Yellow Sea, a marginal sea of the Pacific Ocean. The city itself lies mostly on flat land just above sea level and is surrounded on its northern, western, and southwestern sides by mountain ranges. While this made the city easier to defend in ancient times, it also adds to modern day air quality problems.

The city is one of the oldest cities in the world, with evidence of human habitation from about 250,000 years ago and the first walled town in the vicinity built in 1045 BCE. The following millennia saw dynasties rise and fall and the city changing with history. It was eventually named Beijing (北京, Běijīng, literally: "Northern Capital") during the Ming dynasty in 1403 CE to tell it apart from Nanjing (南京, Nánjīng, literally: "Southern Capital"). First European travelers were likely responsible for the romanization "Peking", as this is how the city's name was pronounced in the Chinese dialect of the area they first visited.

During Ming Emperor Yongle's reign a new imperial residence was built from 1406 to 1420, the Forbidden City, which—together with the city wall—still shapes modern day Beijing despite following civil wars, foreign occupation, and modern era changes.

It helps to keep Beijing's history in mind when navigating the modern day city. The Forbidden City, one of Beijing's seven UNESCO World Heritage Sites* and now officially the Palace Museum, is on Beijing's central north-south axis and still at the center of the city. Beijing's main arterial roads are ring roads forming rectangular loops around this center with the Second Ring Road closely following the course of the old city wall and its formerly surrounding moat. The inner city is the area inside

* Beijing's seven UNESCO World Heritage Sites are the Forbidden City, the Temple of Heaven, the Summer Palace, the Ming Tombs, the Zhoukoudian cave system (site of the find of the so-called Peking Man), the Great Wall of China, and the Grand Canal.

zentraler Nord-Süd-Achse und bildet noch immer das Zentrum der Stadt. Pekings Hauptverkehrsadern sind rechteckige Ringstraßen ausgehend von der sogenannten Zweiten Ringstraße, die dem Verlauf der alten Stadtmauer und dem sie ehemals umgebenden Stadtgraben folgt. Der Bereich innerhalb der zweiten Ringstraße wird als Innenstadt bezeichnet und der Bereich zwischen der Zweiten und der fünften Ringstraße als äußeres Stadtgebiet. Zwischen der Fünften und der Sechsten Ringstraße befinden sich die inneren Vororte und außerhalb davon die äußeren Vororte. Auch Pekings U-Bahnlinien sind teilweise Rundlinien. Bedeutende Pekinger Wahrzeichen befinden sich auf oder nahe dieser Ringe und der Aufbau der Stadt folgt den traditionellen Nord-Süd- und Ost-West-Ausrichtungen.

Abseits ausgetretener Pfade wollen Hutongs (衚衕/胡同, hútòng) erkundet werden. Diese Gassen sind typisch für nordchinesische Städte und besonders für Peking. Sie sind durch die Aneinanderreihung von Siheyuans (四合房, sìhéfáng) entstanden, traditionellen Wohnhäusern, bei denen ein Hof auf allen vier Seiten von Gebäuden umgeben ist. Viele dieser alten Siheyuans wurden abgerissen, um Platz für Straßen und Hochhäuser zu schaffen, aber in letzter Zeit werden einige auch erhalten und in Pekings äußeren Vororten entstehen sogar Neubauten im traditionellen Siheyuan-Stil. Einige der erhaltenen Siheyuans sind mittlerweile Museen und als solche auch der Öffentlichkeit zugänglich. Die Erhaltung der Pekinger Siheyuans geht allerdings häufig auch mit Gentrifizierung und zwangsweiser Umsiedlung der ursprünglichen Bewohner einher.

the Second Ring Road, the outer city the area between the Second and the Fifth Ring Road. The inner suburbs are between the Fifth and the Sixth Ring Road and the outer suburbs outside of the Sixth Ring Road. Beijing Subway also runs some similar loop lines. Major Beijing landmarks are located on or close to these loops and city layout mostly follows traditional north-south and east-west orientation.

Off the beaten path hutongs (衚衕/胡同, hútòng) want to be explored. These small alleyways are typical for northern Chinese cities and especially for Beijing. They are formed by adjoining siheyuans (四合房, sìhéfáng), traditional residences where a courtyard is surrounded on all four sides by buildings. Many of the old siheyuans were torn down to make room for roads and high-rise buildings, but lately some are being preserved, and in Beijing's outer suburbs some new houses are even built in the traditional siheyuan-style. A few of the siheyuans preserved are now museums and as such accessible to the public. However, preservation of Beijing's siheyuans often comes with gentrification and forced relocation of their original residents.

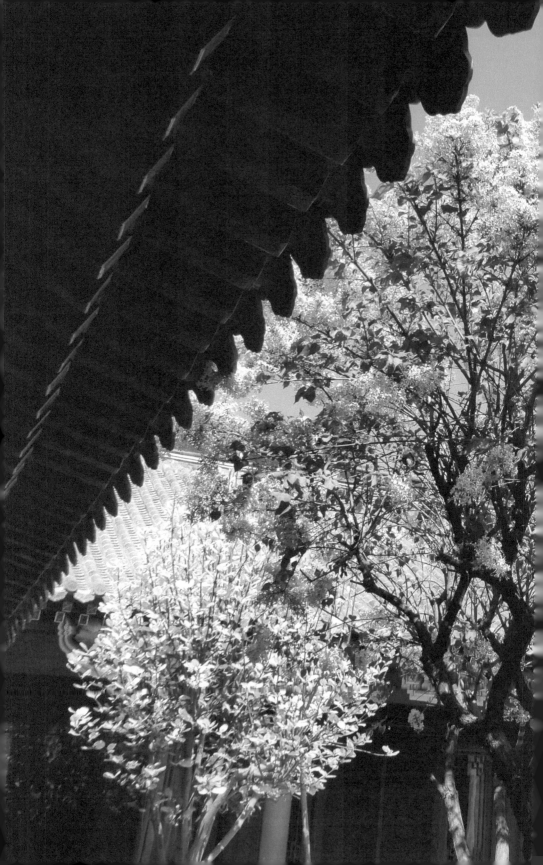

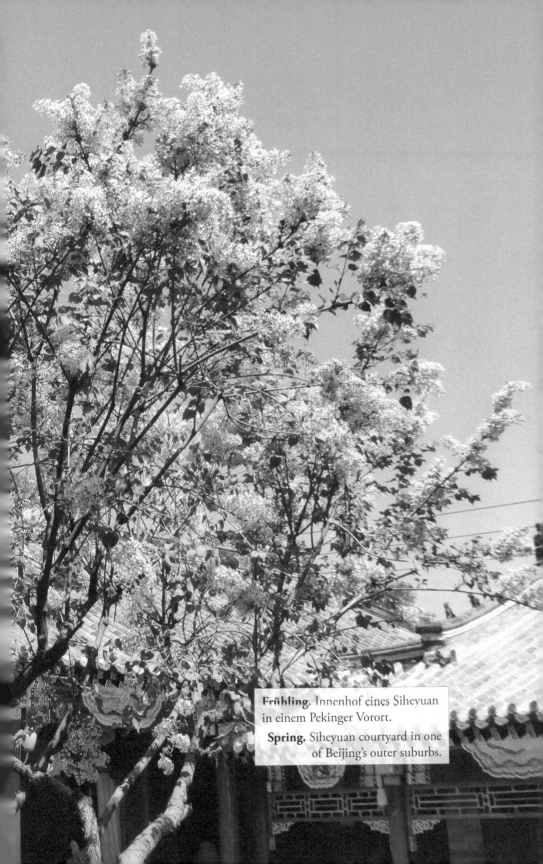

Frühling. Innenhof eines Siheyuan
in einem Pekinger Vorort.

Spring. Siheyuan courtyard in one
of Beijing's outer suburbs.

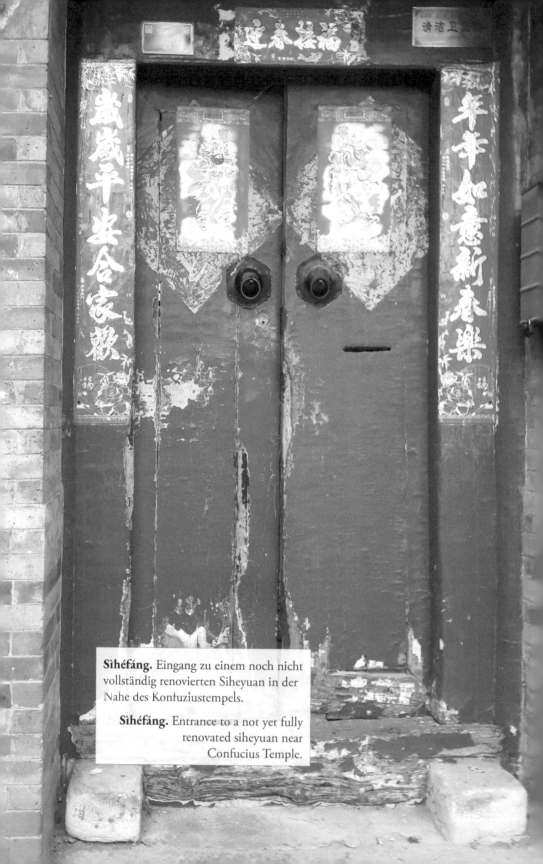

Sìhéfáng. Eingang zu einem noch nicht vollständig renovierten Siheyuan in der Nähe des Konfuziustempels.

Sìhéfáng. Entrance to a not yet fully renovated siheyuan near Confucius Temple.

Anhang

Appendix

Chinesische Dachreiter

Viele traditionelle chinesische Bauten haben auf den Dachgraten kleine Figuren aus glasierter Keramik, die sogenannten Dachreiter (屋脊小塔, wūjǐ xiǎo tǎ, wörtlich: „kleine Türme auf dem Dachgrat"). Heute noch erhaltene Dachreiter stammen überwiegend aus der Ming-Dynastie (1368 – 1644 n. d. Z.). Je mehr dieser Dachreiter vorhanden sind, desto wichtiger war der Hausbesitzer, und nur der Kaiser durfte zwölf Dachreiter haben.

Kaiserliche Dachreiter auf einem Dachgrat der Halle der höchsten Harmonie in der Verbotenen Stadt in Peking.

Die Dachreiter sind von links nach rechts:
→ Reiter auf einem Hahn, ein Unsterblicher (仙人, xiānrén)
→ Drache (龍/龙, lóng)
→ Phönix (鳳凰/凤凰, fènghuáng)
→ Löwe (獅子/狮子, shīzi)
→ Himmelspferd (天馬/天马, tiān mǎ)
→ Seepferd (海馬/海马, hǎimǎ)
→ Suan Ni (狻猊, suān ní), einer der neun Söhne des Drachen, ein Mischung aus Löwe und Drache
→ der Fisch Yayu (押鱼, yā yú)
→ Xiezhi (屑質/獬豸, xiè zhì), ein einhörniges Biest
→ Kampfstier (斗牛, dòu niú)
→ der geflügelte Affe Hangshi (行十, hángshí, wörtlich: „an 10. Stelle", in Bezug auf die kleineren Figuren)
→ Chuishou (垂獸/垂兽, chuí shòu)

Chinese ridge turrets

Many traditional Chinese buildings have small figures made from glazed ceramic, the so-called ridge turrets (屋脊小塔, wūjǐ xiǎo tǎ, literally: "small turrets on the hip of a roof"). Ridge turrets preserved today are mostly from the Ming dynasty (1368–1644 CE). The more ridge turrets a house has the more important its owner was and only the emperor was allowed twelve ridge turrets.

← **Imperial Ridge Turrets** on the hip of a roof of the Hall of Supreme Harmony in the Forbidden City in Beijing.

The ridge turrets from left to right are:
→ rider on a cock, an immortal (仙人, xiānrén)
→ dragon (龍/龙, lóng)
→ phoenix (鳳凰/凤凰, fènghuáng)
→ lion (獅子/狮子, shīzi)
→ heavenly steed (天馬/天马, tiān mǎ)
→ seahorse (海馬/海马, hǎimǎ)
→ Suan Ni (狻猊, suān ní), one of the nine sons of the dragon, a crossbreed between a lion and a dragon
→ the fish Yayu (押鱼, yā yú)
→ Xiezhi (屑質/獬豸, xiè zhì), a one-horned creature
→ fighting bull (斗牛, dòu niú)
→ the winged ape Hangshi (行十, hángshí, literally: "ranked tenth", in regard to the smaller figures)
→ Chuishou (垂獸/垂兽, chuí shòu)

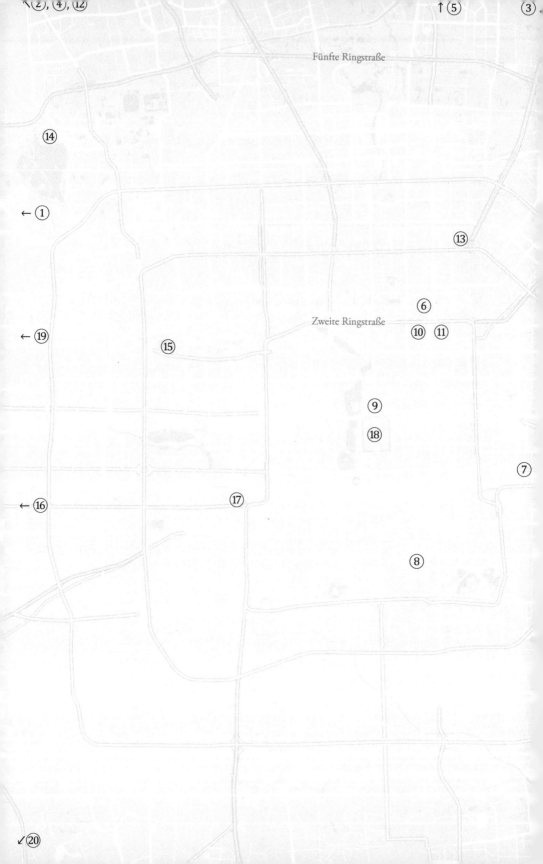

Erwähnte Pekinger Sehenswürdigkeiten

In alphabetischer Reihenfolge, die Nummern entsprechen denen auf der Karte:

→ Botanischer Garten (植物園/植物园, Zhíwùyuán) mit dem Tempel des Schlafenden Buddha (臥佛寺/卧佛寺, Wòfó Sì) im Nordwesten Pekings. Haltestelle Botanischer Garten der Xijiao-Stadtbahn. ①

→ Chinesische Mauer (長城/长城, Chángchéng), UNESCO-Welterbestätte. In der Nähe von Peking gibt es verschiedene für Touristen zugängliche Mauerabschnitte.
- Badaling (八達嶺/八达岭, Bādálǐng): 80 km nordwestlich von Peking. Direkter Mauerzugang, viele Touristen. ②
- Mutianyu (慕田峪, Mùtiányù): 70 km nordöstlich von Peking. Steiler Aufstieg zur Mauer, es stehen aber auch ein Sessellift und eine Seilbahn zur Verfügung. ③
- Juyongguan (居庸關/居庸关, Jūyōng Guān): 50 km nordwestlich von Peking. Bergpass mit Wolkenterrasse (雲臺/云台, yún tái). ④
- Huanghuacheng (黃花城/黄花城, Huánghuāchéng): 75 km nördlich von Peking. An der „Chinesischen Mauer am See" sind Teile der Mauer in einem Stausee versunken. ⑤

→ Ditan-Park, beherbergt den →Erdaltar. Im Stadtteil Andingmen gelegen. U-Bahn-Stationen Andingmen, Linie 2, oder Yonghegong/Lamatempel, Linien 2 und 5. ⑥

→ Erdaltar (地壇/地坛, Dìtán), gelegen im →Ditan-Park. Quadratisch angelegter Tempel nördlich der Zweiten Ringstraße im Stadtviertel Andingmen und Gegenstück des →Himmelsaltars. U-Bahn-Stationen Andingmen, Linie 2, oder Yonghegong/Lamatempel, Linien 2 und 5. ⑥

→ Großer Kanal oder Kaiserkanal (大運河/大运河, Dàyùnhé). Verbindet auf über 1.700 km Peking und Hangzhou. Ältester und längster Kanal der Welt, UNESCO-Welterbestätte. Osteingang des Tongzhou-Großer-Kanal-Parks: U-Bahn-Station Beiyunhe West, Linie 6. ⑦

→ Himmelsaltar (天壇/天坛, Tiāntán), UNESCO-Welterbestätte. Kreisförmiger Tempel südlich der Zweiten Ringstraße im Stadtteil Dongcheng und Gegenstück des →Erdaltars. Osteingang: U-Bahn-Station Tiantan Dongmen, Linie 5. ⑧

→ Kohlehügel (煤山, Méi Shān), Aussichtshügel (景山, jǐngshān) nördlich der →Verbotenen Stadt im Jingshan-Park (景山公園/景山公园, Jǐngshān Gōngyuán). U-Bahn-Station Nanluoguxiang, Linien 6 und 8. ⑨

→ Konfuziustempel (孔庙, Kǒngmiào) und Kaiserliche Akademie (國子監/国子监, Guózǐjiān). U-Bahn-Station Yonghegong/Lamatempel, Linien 2 und 5. ⑩

→ Kunming-See (昆明湖, Kūnmíng Hú) →Neuer Sommerpalast ⑮

→ Lamatempel (雍和宮, Yōnghégōng), buddhistisch-lamaistischer Tempel. U-Bahn-Station Yonghegong/Lamatempel, Linien 2 und 5. ⑪

→ Ming-Gräber, die Dreizehn Grabstätten der Ming-Dynastie (明十三陵, Míng Shísān Líng), UNESCO-Welterbestätte. Im nordwestlichen äußeren Vorort Changping. ⑫

→ Museum für Chinesische Medizin (中醫藥博物館/中医药博物馆, Zhōngyī yào bówùguǎn) an der Pekinger Universität für Chinesische Medizin nahe der nordöstlichen Ecke der Dritten Ringstraße und der U-Bahn-Station Hepingxiqiao, Linie 5. ⑬

→ Neuer Sommerpalast (頤和園/颐和园, Yíhéyuán), kaiserliche Gartenanlage der Qing-Dynastie und UNESCO-Welterbestätte. In Haidian im nordwestlichen Peking. U-Bahn-Station Beigongmen, Linie 4. ⑭

→ Purpurner Bambuspark (紫竹院公園/紫竹院公园, Zǐ Zhú Yuàn Gōngyuán) im Stadtteil Haidian und nahe der nordöstlichen Ecke der Dritten Ringstraße. ⑮

→ Tanzhe-Tempel (潭柘寺, Tánzhè sì), buddhistischer Tempel in den westlichen Bergen im äußeren Vorort Mentougou. ⑯

→ Tempel der Weißen Wolken (白雲觀/白云观, Báiyún Guàn), daoistischer Tempel und Sitz verschiedener daoistischer Institutionen. Westlich der südwestlichen Ecke der Zweiten Ringstraße. ⑰

→ (Purpurne) Verbotene Stadt (紫禁城, Zǐjìnchéng) bzw. Kaiserpalast (故宮/故宫, Gùgōng), UNESCO-Weltkulturerbe und heute das Palastmuseum. „Purpur" bezieht sich auf den Polarstern (紫微, Zǐwēi), ein Symbol für den Kaiser. Eingang an der Südseite, U-Bahn-Station Tian'anmen Ost, Linie 1. Ausgang an der Nordseite, direkt gegenüber dem →Kohlehügel. ⑱

→ Zentrum für medizinisches Qigong und chinesische Medizin (中國氣功醫療網/中国气功医疗网, zhōngguó qìgōng yīliáo wǎng). ⑲

→ Zhoukoudian (周口店, Zhōukǒudiàn), Höhlensystem und Fundstätte des sogenannten Peking-Menschen oder Homo erectus pekinensis. UNESCO-Welterbestätte. Im südwestlichen äußeren Vorort Fangshan. ⑳

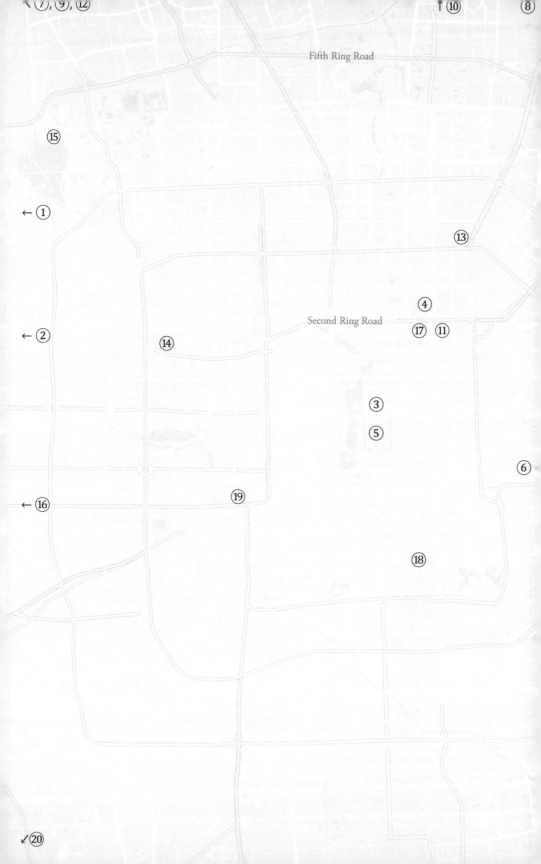

Fifth Ring Road

Second Ring Road

Beijing sights mentioned in this book

In alphabetical order, numbers match those on map:

→ Botanical Garden (植物園/植物园, Zhíwùyuán), with Wofu Temple (臥佛寺/卧佛寺, Wòfó Sì) and its recumbent Buddha, in northwestern Beijing. Stop Botanical Garden of the Xijiao light rail line. http://www.beijingbg.com/English ①

→ Center for Medical Qigong and Chinese Medicine (中國氣功醫療網/中国气功医疗网, zhōngguó qìgōng yīliáo wǎng), http://wanqigong.com/en/ ②

→ Coal Hill (煤山, Méi Shān), observation hill (景山, jǐngshān) north of the →Forbidden City in Jingshan Park (景山公園/景山公园, Jǐngshān Gōngyuán). Subway station Nanluoguxiang, lines 6 and 8. ③

→ Ditan-Park, housing the →Temple of Earth, Andingmen area. Subway stations Andingmen, line 2, or Yonghegong / Lama Temple, lines 2 and 5. ④

→ (Purple) Forbidden City (紫禁城, Zǐjìnchéng) or Former Palace (故宮/故宫, Gùgōng), UNESCO World Heritage Site, and today the Palace Museum. "Purple" refers to the polar star (紫微, Zǐwēi), a symbol for the emperor. Entrance in the south, subway station Tian'anmen East, line 1. Exit in the north, across from the →Coal Hill. https://en.dpm.org.cn/ ⑤

→ Grand Canal (大運河/大运河, Dàyùnhé), links Beijing and Hangzhou on more than 1,100 miles. Oldest and longest canal of the world, UNESCO World Heritage Site. East entrance of Tongzhou Grand Canal Park: subway station Beiyunhe West, line 6. ⑥

→ Great Wall of China (長城/长城, Chángchéng), UNESCO World Heritage Site. There are several parts of the Wall near Beijing accessible to tourists:

- Badaling (八達嶺/八达岭, Bādálǐng): 50 miles northwest of Beijing. Direct access to the Wall, many tourists. http://www.badaling.cn/language/en.asp ⑦
- Mutianyu (慕田峪, Mùtiányù): 42 miles northeast of Beijing. Steep climb to the Wall, but there are also a chairlift and a gondola lift. http://www.mutianyugreatwall.net ⑧
- Juyongguan (居庸關/居庸关, Jūyōng Guān): 31 miles northwest of Beijing. Mountain pass with Cloud Platform (雲臺/云台, yún tái). ⑨
- Huanghuacheng (黃花城/黄花城, Huánghuāchéng): 47 miles north of Beijing. Also called "Lakeside Great Wall"; parts of the Wall are immersed in an artificial lake. ⑩

→ Kunming Lake (昆明湖, Kūnmíng Hú) → Summer Palace ⑮

→ Lama Temple (雍和宮, Yōnghégōng), Buddhist-lamaist temple. Subway station Yonghegong / Lama Temple, lines 2 and 5. ⑪

→ Ming Tombs, Thirteen Tombs of the Ming Dynasty (明十三陵, Míng Shísān Líng), UNESCO World Heritage Site. In the northwestern outer suburb Changping. ⑫

→ Museum for Chinese Medicine (中醫藥博物館/中医药博物馆, Zhōngyī yào bówùguǎn) at Beijing University of Chinese Medicine near the northeast corner of the Third Ring Road. Near subway station Hepingxiqiao, line 5. ⑬

→ Purple Bamboo Park (紫竹院公園/紫竹院公园, Zǐ Zhú Yuàn Gōngyuán) in Haidian district and close to the northwest corner of the Third Ring Road. ⑭

→ Summer Palace (頤和園/颐和园, Yíhéyuán), Qing Dynasty imperial garden and UNESCO World Heritage Site. In Haidian in northwestern Beijing. Subway station Beigongmen, line 4. http://www.summerpalace-china.com/en ⑮

→ Tanzhe Temple (潭柘寺, Tánzhè sì), Buddhist temple in Beijing's Western Hills in the outer suburb Mentougou. ⑯

→ Temple of Confucius (孔庙, Kǒngmiào) and Imperial College (國子監/国子监, Guózǐjiān). Subway station Yonghegong / Lama Temple, lines 2 and 5. http://www.kmgzj.com/en/index.aspx ⑰

→ Temple of Earth (地壇/地坛, Dìtán), in →Ditan Park. Square-shaped temple in the Andingmen area north of the Second Ring Road and counterpart of the →Temple of Heaven. Subway stations Andingmen, line 2, or Yonghegong / Lama Temple, lines 2 and 5. ④

→ Temple of Heaven (天壇/天坛, Tiāntán), UNESCO World Heritage Site. Circular temple south of the Second Ring Road in Dongcheng and counterpart of the →Temple of Earth. East entrance: subway station Tiantan Dongmen, line 5. http://en.tiantanpark.com ⑱

→ White Cloud Temple (白雲觀/白云观, Báiyún Guàn), Daoist temple and seat of several Daoist institutions. West of the southwestern corner of the Second Ring Road. ⑲

→ Zhoukoudian (周口店, Zhōukǒudiàn), cave system and site of the find of the so called Peking Man or Homo erectus pekinensis. UNESCO World Heritage Site. In the southwestern outer suburb Fangshan. ⑳

Botanischer Garten. Oase der Ruhe im Nordwesten Pekings.

Botanical Garden. Oasis of calm in Beijing's northwest.

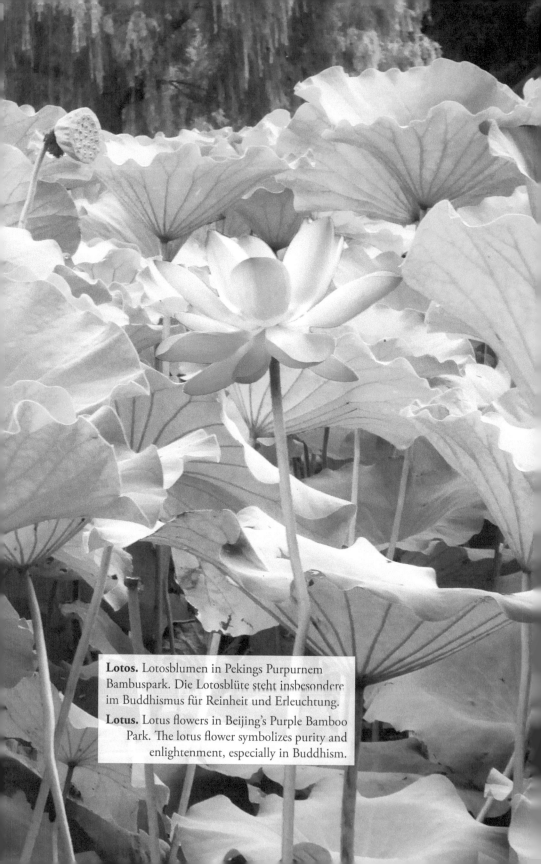

Lotos. Lotosblumen in Pekings Purpurnem Bambuspark. Die Lotosblüte steht insbesondere im Buddhismus für Reinheit und Erleuchtung.

Lotus. Lotus flowers in Beijing's Purple Bamboo Park. The lotus flower symbolizes purity and enlightenment, especially in Buddhism.

Die Autorin

GABRIELE GOLISSA ist als freie Autorin und Fotografin tätig. Ihr Buch *Skies/Himmel* wurde bei den 2017 International Photography Awards ausgezeichnet. Sie verfügt über einen Master of Arts in Prävention und Gesundheitsmanagement und beschäftigt sich in diesem Zusammenhang insbesondere mit der Frage, wie ein gesunder Lebensstil aussehen könnte. Sie ist Lehrerin für Qigong und hat die Qigong Fachgesellschaft e. V. bei der Vorbereitung und Durchführung von Studienreisen nach Peking unterstützt.

The author

GABRIELE GOLISSA is an independent author and photographer. Her book *Skies/Himmel* won a prize at the 2017 International Photography awards. She has a Master of Arts in Disease Prevention and Health Management and in this context focuses on the issue of a healthy lifestyle. She is a Qigong teacher and has assisted the Qigong Expert Society with preparing and conducting study trips to Beijing.

Quellenverzeichnis

Text, Übersetzung von Zitaten, Layout und Umschlaggestaltung: Gabriele Golissa, soweit nicht anders ausgewiesen.

Lektorat: Dr. Hermann Eisele

Seite 2: Jiao, Guorui (1993). *Qigong Yangsheng – Ein Lehrgedicht.* Übersetzt von Stephan Stein, herausgegeben von Gisela Hildenbrand. Medizinisch Literarische Verlagsgesellschaft mbH: Uelzen, S. 24.

Seite 12: Huángdì Nèijīng Su Wen (2011). Aus *Huang Di nei jing su wen: an annotated translation of Huang Di's Inner Classic – Basic Questions, Volume I* von Paul U. Unschuld und Hermann Tessenow in Zusammenarbeit mit Zheng Jinsheng. Berkeley und Los Angeles: University of California Press, 47-260-2, S. 692.

Seite 16: ebenda, 25-158-2, S. 419.

Seite 35: Li, Shiqian (1996). Aus „Běishǐ 北史" von Yanshou Li (7. Jh. n. d. Z.), Bona Edition, Peking: Zhonghua shuju, 1974, S. 1234, aus dem Chinesischen ins Englische übersetzt von Stephen F. Teiser, zitiert nach „Introduction – The Spirits of Chinese Religion" in *Religions of China in Practice* editiert von Donald S. Lopez Jr. Princeton: Princeton University Press, S. 3.

Seite 36: Das Dhammapada (1881). Aus „The Dhammapada: A Collection of Verses: Being One of the Canonical Books of the Buddhists" aus dem Pāli ins Englische übersetzt von F. Max Müller, zitiert nach *The Sacred Books of the East translated by Various Oriental Scholars* herausgegeben von F. Max Müller, Band X: Teil I. Oxford: Clarendon Press, Kapitel XIII, 174, S. 47.

Seite 40: Laozi (1996). „Daodejing" in „Lao Tsu: Tao Te Ching" aus dem Chinesischen ins Englische übersetzt von Feng Gia-fu und Jane English, New York: Vintage Books, 1989, zitiert nach *Lao Tzu's Tao-Teh-Ching – A Parallel Translation Collection* zusammengestellt von B. Boisen. Boston: GNOMAD Publishing, Kapitel 25.

Seite 44: Yìjīng (1924/2011). Zitiert nach *I Ging – Das Buch der Wandlungen* aus dem Chinesischen übertragen und erläutert von Richard Wilhelm. Köln:

Anaconda, Zweites Buch: Das Material, Da Dschuan – Die große Abhandlung, I. Abteilung, A. Die Grundlagen, Kapitel I, § 8, S. 287.

Seite 50: Laozi (1996). S. o., Kapitel 48.

Seite 54: ebenda, Kapitel 42.

Seite 56: ebenda, Kapitel 28.

Seite 60: Yìjīng (1924/2011). S. o., Zweites Buch: Das Material, Kapitel 1, I. Abteilung, A. Die Grundlagen, § 1, S. 281.

Seite 63: Huángdì Nèijīng Su Wen (2011). Aus *Huang Di nei jing su wen: an annotated translation of Huang Di's Inner Classic – Basic Questions, Volume II* von Paul U. Unschuld und Hermann Tessenow in Zusammenarbeit mit Zheng Jinsheng. Berkeley und Los Angeles: University of California Press, 66-362-1, S. 175–176.

Seite 67: Huángdì Nèijīng Su Wen (2011). S. o., Volume I, 19-118-2, S. 323 und Volume II, 69-414-9, S. 273 und 61-328-1, S. 96.

Seite 69: Huángdì Nèijīng Su Wen (2011). S. o., Volume I, 19-119-1, S. 324 und Volume II, 69-414-9, S. 273 und 61-330-1, S. 96.

Seite 71: Huángdì Nèijīng Su Wen (2011). S. o., Volume II, 69-414-9, S. 273.

Seite 73: Huángdì Nèijīng Su Wen (2011). S. o., Volume I, 19-119-5, S. 326 und Volume II, 69-415-2, S. 274 und 61-330-4, S. 97.

Seite 75: Huángdì Nèijīng Su Wen (2011). S. o., Volume I, 19-119-13, S. 327–328 und Volume II, 69-415-2, S. 274 und 61-330-8, S. 98.

Seite 81: Huángdì Nèijīng Su Wen (2011). S. o., Volume I, 1-6-4, S. 41.

Credits

Texts, layout and cover design by Gabriele Golissa unless otherwise credited.

Copy editing: Mary Yakovets

Page 13: Huángdì Nèijīng Su Wen (2011). In *Huang Di nei jing su wen: an annotated translation of Huang Di's Inner Classic—Basic Questions, Volume I* by Paul U. Unschuld and Hermann Tessenow in collaboration with Zheng Jinsheng. Berkeley and Los Angeles: University of California Press, 47-260-2, p. 692.

Page 17: Ibid., 25-158-2, p. 419.

Page 35: Li, Shiqian (1996). In "Běishǐ 北史" by Yanshou Li (seventh century CE), Bona ed, Beijing: Zhonghua shuju, 1974, p. 1234, translated by Stephen F. Teiser cited from "Introduction—The Spirits of Chinese Religion" in *Religions of China in Practice* edited by Donald S. Lopez Jr. Princeton: Princeton University Press, p. 3.

Page 37: The Dhammapada (1881). In "The Dhammapada: A Collection of Verses: Being One of the Canonical Books of the Buddhists" translated by F. Max Müller from Pāli, in *The Sacred Books of the East translated by Various Oriental Scholars* edited by F. Max Müller, Volume X: Part I. Oxford: Clarendon Press, chapter XIII, 174, p. 47.

Page 41: Laozi (1996). "Daodejing" in "Lao Tsu: Tao Te Ching" translated by Feng Gia-fu and Jane English, New York: Vintage Books, 1989, cited from *Lao Tzu's Tao-Teh-Ching—A Parallel Translation Collection* compiled by B. Boisen. Boston: GNOMAD Publishing, chapter 25.

Page 45: Yìjīng (1967). Cited from *The I Ching or Book of Changes – The Richard Wilhelm Translation rendered into English by Cary F. Baynes* by Hellmut Wilhelm and Cary F. Baynes, Bollingen Series XIX. Princeton: Princeton University Press, Book Two: The Material, Ta Chuan: The Great Treatise (Great Commentary), Part I, Chapter I, A. Underlying Principles, 8., p. 286.

Page 51: Laozi (1996). S. a., chapter 48.

Page 55: Laozi (1996). S. a., chapter 42.

Page 57: Ibid., chapter 28.

Page 61: Yìjīng (1967). S. a., Book Two: The Material, Ta Chuan: The Great Treatise (Great Commentary), Part I, Chapter I, A. Underlying Principles, 8., p. 280.

Page 64: Huángdì Nèijīng Su Wen (2011). In *Huang Di nei jing su wen: an annotated translation of Huang Di's Inner Classic—Basic Questions, Volume II* by Paul U. Unschuld and Hermann Tessenow in collaboration with Zheng Jinsheng. Berkeley and Los Angeles: University of California Press, 66-362-1, pp. 175–176.

Page 67: Huángdì Nèijīng Su Wen (2011). S. a. Volume I, 19-118-2, p. 323 and Volume II, 69-414-9, p. 273 and 61-328-1, p. 96.

Page 69: Huángdì Nèijīng Su Wen (2011). S. a. Volume I, 19-119-1, p. 324 and Volume II, 69-414-9, p. 273 and 61-330-1, p. 96.

Page 71: Huángdì Nèijīng Su Wen (2011). S. a. Volume II, 69-414-9, p. 273.

Page 73: Huángdì Nèijīng Su Wen (2011). S. a. Volume I, 19-119-5, p. 326 and Volume II, 69-415-2, p. 274 and 61-330-4, p. 97.

Page 75: Huángdì Nèijīng Su Wen (2011). S. a. Volume I, 19-119-13, pp. 327–328 and Volume II, 69-415-2, p. 274 and 61-330-8, p. 98.

Page 83: Huángdì Nèijīng Su Wen (2011), S. a. Volume I, 1-6-4, p. 41.

Bilderverzeichnis

Photographien und Illustrationen: Gabriele Golissa, soweit nicht anders ausgewiesen.

Umschlagvorderseite/Umschlagrückseite: *Die Chinesische Mauer*

Seite 7, *Qigong*; S. 10–11, *Übungen*; S. 12, *Zeichnung des Daoyin (Schaubild der Körperübungen*, Photo (61.187.53.122/Picture.aspx?id=1334) Provinzmuseum Hunan; S. 15, *Rekonstruktion der Illustration des Führens und Ziehens ausgegraben aus dem dritten Han-Grab von Mawangdui*, Photo (https://iiif.wellcomecollection.org/image/L0036007.jpg/full/full/0/default.jpg) Wellcome Collection, lizenziert unter CC BY 4.0; S. 18–19, *Acht Brokatübungen*; S. 26–27, *Die Chinesische Mauer*; S. 29, *Das chinesische Zeichen Qì*; S. 32–33, *Huángdì Nèijīng Su Wen*, Scan (https://ctext.org/library.pl?if=en&file=77715&page=57 und https://ctext.org/library.pl?if=en&file=77715&page=56) Chinese Text Project, gemeinfrei, Änderungen by Gabriele Golissa; S. 34, *Die Drei Lehren*; S. 38–39, *Fàng Shēng*; S. 42, *Laozi*; S. 46, *Kǒng Fūzǐ*; S. 48–49, *Dachreiter*; S. 52–53, *Wúwéi*; S. 58–59, *Tàijí Tú*; S. 61, *Die Acht Trigramme*; S. 62, *Die fünf Wandlungsphasen*; S. 66, *Holz*; S. 68, *Feuer*, Abbildung Nationales Palastmuseum, Taipei, Taiwan, aus Chen, Yuan (2014), „Legitimation Discourse and the Theory of the Five Elements in Imperial China", *Journal of Song-Yuan Studies* 44:325–364 (https://doi.org/10.1353/sys.2014.0000), Figure 1, Emperor Gaozong, S. 333; S. 70, *Erde*; S. 72, *Metall*; S. 74, *Wasser*; S. 76–77, *Die fünf Repräsentanten*; S. 80, *Nèijīng Tú*; S. 82, *Tóng Rén*; S. 84–85, *Yǎngshēng*; S. 90–91, *Frühling*; S. 92, *Sìhéfáng*; S. 94, *Kaiserliche Dachreiter*; S. 96, *Karte von Peking*, Karte Google, Kartendaten © 2018, Ergänzungen by Gabriele Golissa; S. 104–105, *Botanischer Garten*; S. 106, *Lotos*; S. 114, *Der Berg Meru*; S. 118–119, *Abschied*.

Images directory

Photographs and illustrations by Gabriele Golissa unless otherwise credited.

Front cover / back cover: *The Great Wall of China*

Page 7, *Qigong*; pp. 10–11, *Practice*; p. 12, *Drawing of Daoyin (The Physical Exercise Chart)*, photo (61.187.53.122/Picture.aspx?id=1334) by Hunan Museum; p. 15, *Reconstruction of the Guiding and Pulling Chart Excavated from Han Tomb No. 3 in Mawangdui*, photo (https://iiif.wellcomecollection.org/image/L0036007.jpg/full/full/0/default.jpg) by Wellcome Collection, licensed under CC BY 4.0; pp. 18–19, *Eight Pieces of Brocade*; pp. 26–27, *The Great Wall of China*; p. 29, *The Chinese Character Qì*; pp. 32–33, *Huángdì Nèijīng Su Wen*, scan (https://ctext.org/library.pl?if=en&file=77715&page=57 and https://ctext.org/library.pl?if=en&file=77715&page=56) by Chinese Text Project, public domain, changes by Gabriele Golissa; p. 34, *The Three Teachings*; pp. 38–39, *Fàng Shēng*; p. 42, *Laozi*; p. 46, *Kǒng Fūzǐ*; pp. 48–49, *Ridge Turrets*; pp. 52–53, *Wúwéi*; pp. 58–59, *Tàijí Tú*; p. 61, *The Eight Trigrams*; p. 62, *The Five Agents*; p. 66, *Wood*; p. 68, *Fire*, image by National Palace Museum, Taipei, Taiwan, from Chen, Yuan (2014), "Legitimation Discourse and the Theory of the Five Elements in Imperial China," *Journal of Song-Yuan Studies* 44:325–364 (https://doi.org/10.1353/sys.2014.0000), Figure 1, Emperor Gaozong, p. 333; p. 70, *Soil*; p. 72, *Metal*; p. 74, *Water*; pp. 76–77, *The Five Agents*; p. 80, *Nèijīng Tú*; p. 82, *Tóng Rén*; pp. 84–85, *Yǎngshēng*; pp. 90–91, *Spring*; p. 92, *Sìhéfáng*; p. 94, *Imperial Ridge Turrets*, p. 100, *Map of Beijing*, map by Google, Map data © 2018, additions by Gabriele Golissa; pp. 104–105, *Botanical Garden*; p. 106, *Lotus*; p. 114, *Mount Meru*; pp. 118–119, *Farewell*.

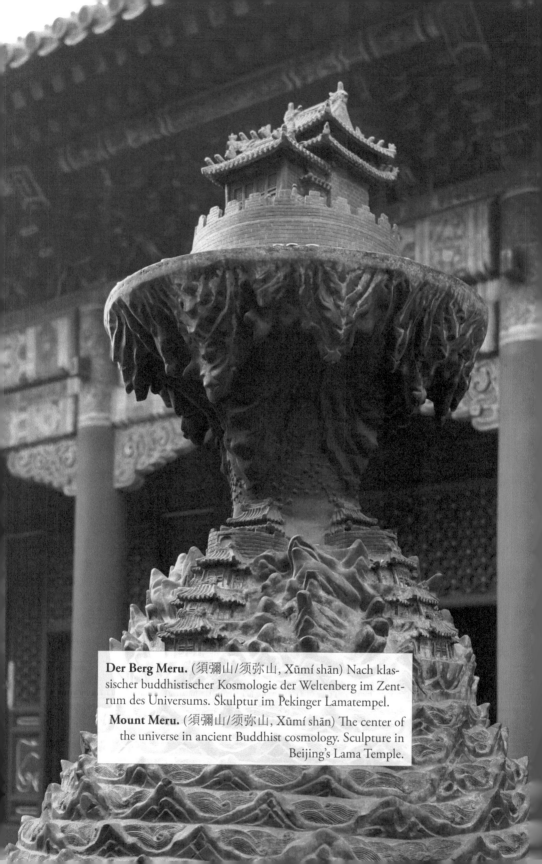

Der Berg Meru. (須彌山/须弥山, Xūmí shān) Nach klassischer buddhistischer Kosmologie der Weltenberg im Zentrum des Universums. Skulptur im Pekinger Lamatempel.

Mount Meru. (須彌山/须弥山, Xūmí shān) The center of the universe in ancient Buddhist cosmology. Sculpture in Beijing's Lama Temple.

Stichwortverzeichnis

Subject index

Abschied. Sonnenuntergang
über Pekings Ditan-Park.
Farewell. Sunset over Bei-
jing's Ditan-Park.

Von derselben Autorin

Gabriele Golissa: »Skies/Himmel«
Ausgezeichnet bei den 2017 International Photography Awards

Ein inspirierender und informativer Ausflug durch die Welt über uns. Die in Deutschland geborene und nun in den USA lebende Kunstfotografin Gabriele Golissa nimmt Sie mit auf eine Reise durch ihre Himmel. Betrachten Sie wundervolle Fotografien von Himmeln in beinahe jeder Farbe, finden Sie heraus, woher die Farben des Himmels kommen und schauen Sie sich Wohnlandschaften an, die Ihnen zeigen, wie eine *Skies by Gabriele Golissa*™-Fotografie in Ihrem Zuhause aussehen könnte. Das ideale Buch für Kunstenthusiasten, Fans der Fotografie und Naturliebhaber. Vollständig zweisprachig (Englisch/Deutsch).

An inspiring and informative voyage through the world above. German-born and now US-based fine art photographer Gabriele Golissa takes you on a journey through her skies. Enjoy wonderful photographs of skies in almost every color, learn where the colors of the skies come from, and look at interior design ideas and how a *Skies by Gabriele Golissa*™ photograph could look in your home. An ideal book for art lovers, fans of photography, and nature enthusiasts alike. Fully bilingual (English/German)

ISBN: 978-0-9989432-0-6 (Hardcover)
ISBN: 978-0-9989432-1-3 (E-Book ePUB 3)
ISBN: 978-0-9989432-2-0 (E-Book Mobi)

Von derselben Autorin

Gabriele Golissa: »Sun and Moon / Sonne und Mond«

Eine weitere inspirierende und informative Reise durch die Welt über uns. Kunstfotografin Gabriele Golissa erkundet die beiden Gestirne, die unseren Himmel beherrschen. Betrachten Sie inspirierende Fotografien von Sonne und Mond und lesen Sie interessante Informationen über diese hellen Objekte. Entdecken Sie die faszinierenden Aurora Polaris oder Polarlichter, die den nördlichen und den südlichen Himmel mit beeindruckenden Lichtspielen erleuchten. Erneut ein ideales Buch für Kunstenthusiasten, Fans der Fotografie und Naturliebhaber. Vollständig zweisprachig (Englisch/Deutsch). Mit einem Vorwort von Daniel Reisenfeld.

Another inspiring and informative journey through the world above. Fine art photographer Gabriele Golissa explores the two luminaries that dominate our sky. Enjoy inspiring photographs of Sun and Moon and read interesting information on these bright objects. Discover the fascinating aurora polaris or polar lights which illuminate northern and southern skies with amazing light displays. Another ideal book for art lovers, fans of photography, and nature enthusiasts alike. Fully bilingual (English/German). With a foreword by Daniel Reisenfeld.

ISBN: 978-0-9989432-3-7 (Hardcover)
ISBN: 978-0-9989432-4-4 (E-Book ePUB 3)
ASIN: B07J1W2HT3 (E-Book Kindle)